装饰画

创意
表现
与应用

YISHU
SHEJI
BIXIUKE

ZHUANGSHIHUA
CHUANGYI
BIAOXIAN
YU
YINGYONG

张捷 刘卉 主编

艺术设计必修课

U0314284

化学工业出版社

·北京·

内 容 简 介

装饰画是人类最古老的艺术形式之一，它是运用形式美的规律，用夸张、变形等手法，对自然物象进行加工，以美化社会和人类生活。本书针对艺术设计专业的特点，在理论知识的讲解上力求通俗易懂、多重视角、方法具体、便于操作，并引入大量案例，包括经典作品和学生作业，丰富、直观，具有参考价值。特别是将设计应用程序和方法融入编写中，使读者看得懂、学得会、用得上。

本书适合各大高等学校的艺术设计专业学生，同时，对从事艺术设计相关工作的年轻设计师们也有所帮助。

图书在版编目（CIP）数据

艺术设计必修课．装饰画创意表现与应用 / 张捷，刘卉主编．—北京 ： 化学工业出版社，2022.9
ISBN 978-7-122-42004-6

Ⅰ．①艺… Ⅱ．①张… ②刘… Ⅲ．①装饰美术—绘画技法 Ⅳ．①J06

中国版本图书馆CIP数据核字（2022）第148373号

责任编辑：孙梅戈　　　　　　　　　　　　文字编辑：蒋丽婷
责任校对：宋　夏　　　　　　　　　　　　装帧设计：李子姮

出版发行：化学工业出版社（北京市东城区青年湖南街13号　邮政编码100011）
印　　装：北京宝隆世纪印刷有限公司
710mm×1000mm　1/16　印张12　字数250千字　2022年9月北京第1版第1次印刷

购书咨询：010-64518888　　　　　　　售后服务：010-64518899
网　　址：http://www.cip.com.cn
凡购买本书，如有缺损质量问题，本社销售中心负责调换。

定　　价：78.00元　　　　　　　　　　　　版权所有　违者必究

前言
PREFACE

　　装饰画是一种高度概括、体现作者意识和审美观念的艺术形式，人们可以在具象和抽象的广阔视野里，无拘无束地探求，大胆地运用形式美的规律，用夸张、变形等手法，对自然物象进行加工，以美化社会，美化人们的生活。

　　装饰画这一艺术形式是在原始绘画和装饰纹样的基础上产生、发展而流传至今的。从我国新石器时代的彩陶纹样，到商周青铜器上的装饰图形；从两汉的画像石、画像砖，到举世瞩目的敦煌壁画，以及别具特色的民间美术，都为我们提供了装饰画最典型的范例。从美术史上看，装饰画作为一种艺术形式，一种独特的艺术样貌，一种别具特色的艺术表现方法，其实一直在民族、民间的艺术土壤中茁壮地成长着，并伴随着时代的发展而不断更新。事实证明，我国各族人民都具有极高的装饰艺术才能和丰富的经验，其中不乏优秀的作品以及出类拔萃的创作者，因此可探索的天地非常广阔。

　　装饰画这一呈现出崭新面貌的古老画种，始终密切跟随生产实践而不断发展，不断变化，不断更新。随着人们生活水平的不断提高，了解和运用装饰画艺术已经是现代生活中人们的一种需求。本书针对艺术设计专业的教学特点，在理论知识的讲解上力求通俗易懂、涉及全面、方法具体、便于操作，并引入和介绍大量案例，其中既包括经典作品，又包括学生作业，丰富、直观、代表性强、参考价值高。

　　本书主要适合高等学校艺术设计专业的学生和从事艺术设计工作的年轻设计师，他们是中国的希望之星，是中国现代设计事业的未来。希望通过学习书中的内容能激发大家对装饰画的兴趣，促进大家相互之间的学习和交流，使装饰画教学更好地随着时代的需求而不断进步。

本书在编写过程中得到了许多教师与学生的帮助，在此对大家表示感谢，本书选用了大量国内外优秀的装饰画作品及摄影作品图片，谨向这些作品的作者、拍摄者和提供者致以诚挚的谢意。

　　鉴于编者能力有限，本书难免有偏颇及不够完善之处，诚恳希望得到业内专家、同仁及广大读者的指正。

<div align="right">

张捷　刘卉

二〇二二年于天津

</div>

目录
CONTENTS

001 | **第一章 装饰画概述**

一、装饰画基本概念 / 002

二、装饰画艺术特征 / 004
1. 装饰性 2. 秩序性 3. 象征性 4. 抒情性 5. 夸张性 6. 公共性

三、装饰画分类 / 009
1. 按照属性分类 2. 按照存在空间分类 3. 按照取材分类

四、装饰画意义 / 016
1. 开辟崭新的视觉领域 2. 培养头脑与眼睛 3. 从绘画走向设计的路径

019 | **第二章 装饰画历史演变**

一、中国传统装饰艺术 / 020
1. 彩陶 2. 青铜器 3. 漆器 4. 画像石、画像砖 5. 佛教石窟 6. 陶瓷

二、中国民间装饰艺术 / 026
1. 剪纸 2. 年画 3. 刺绣 4. 面具 5. 泥塑 6. 佩饰 7. 花灯 8. 风筝
9. 少数民族银饰 10. 皮影

三、国外传统装饰艺术 / 032
1. 古埃及装饰壁画 2. 古希腊瓶画 3. 玛雅文化艺术 4. 非洲木雕
5. 日本浮世绘 6. 大洋洲艺术

四、西方现代装饰艺术设计风格 / 037

 1. 工艺美术运动　2. 新艺术运动　3. 分离派　4. 装饰艺术运动　5. 风格派

 6. 波普艺术　7. 抽象主义

043　第三章　装饰画造型语言

一、装饰画造型的基本元素 / 044

 1. 点的运用　2. 线的运用　3. 面的运用　4. 点、线、面综合运用　5. 肌理的运用

二、装饰画的形式美法则 / 049

 1. 对称与均衡　2. 节奏与韵律　3. 对比与调和　4. 统一与变化　5. 条理与反复

 6. 比例与对照　7. 动感与静感

三、装饰画造型处理 / 057

 1. 形的分类　2. 装饰画的造型方法

065　第四章　装饰画构图

一、装饰画构图基本原则 / 066

 1. 构图合理，布局新颖　2. 主体突出，形象鲜明　3. 虚实得当，轻重相宜

 4. 形式统一，构图完整

二、装饰画构图的视角取向 / 068

 1. 平视体视角　2. 立视体视角　3. 多变灵活的视角

三、装饰画构图的表现形式 / 070

 1. 对称式构图　2. 均衡式构图　3. 散点式构图　4. 中心式构图　5. 连环式构图

 6. 适合式构图　7. 分割式构图　8. 组合式构图

075　第五章　装饰画的色彩

一、色彩的基本知识 / 076

 1. 色彩的分类和属性　2. 色彩的心理体验与色彩情感

二、装饰色彩的本质与特征 / 083

 1. 色彩的平面化　2. 色彩的主观性

三、装饰画色彩的应用 / 085

 1. 装饰画色彩的对比　2. 装饰画色彩的调和　3. 装饰画色彩的汲取与借鉴

091 第六章 装饰画绘制与表现技法

一、装饰画工具与应用 / 092
1. 软笔工具　2. 硬笔工具

二、平面表现技法 / 096
1. 黑白法　2. 平涂法　3. 晕染法　4. 喷绘法　5. 透叠法

三、材质表现技法 / 100
1. 编织法　2. 漆画法　3. 五谷法　4. 沥粉贴金法　5. 嵌丝成形法
6. 积砂成画法　7. 纸浆拼画法　8. 布贴成型法　9. 烟熏烙烫法
10. 雕刻拓印法　11. 油水分离法　12. 纸雕成型法　13. 木雕成型法
14. 石雕成型法　15. 铜铁焊接法　16. 玻璃雕刻与拼贴法

119 第七章 装饰画设计与制作程序

一、装饰画设计程序 / 120
1. 观察生活　2. 收集素材　3. 借鉴其他作品

二、装饰画制作程序 / 124
1. 勘察环境　2. 确定方案　3. 设计制作　4. 实施安装

127 第八章 装饰画应用与未来发展

一、装饰画的应用 / 128
1. 装饰与建筑设计　2. 装饰与环境艺术设计　3. 装饰与视传设计
4. 装饰与服饰设计　5. 装饰与其他设计

二、装饰画的发展 / 148
1. 平面艺术——装饰空间　2. 实用艺术——装饰日常用品
3. 开拓创新——深化延展

155 第九章 装饰画欣赏

184 参考文献

装饰画概述

第一章

　　装饰画是人类最古老的艺术形式之一，是人类特有的一种实践活动，同时也是人类用审美的方式把握世界的一种方式。装饰画历经石器时代、陶器时代、青铜时代、钢铁时代，有五千多年的文明史，它的成熟和发展可以说与人类文明的进程同步，伴随着人类的装饰意识和装饰活动逐渐由朦胧走向自觉，由实用走向与审美相结合。它既反映着物质利益，也体现着精神价值。解读蕴涵其中的文化品性及意义，可以使我们更清楚地看到它与人的生活、与人的创造性劳动的关系。

一、装饰画基本概念

人类艺术从诞生之时起，就没有离开过"装饰"这个名词，人类艺术的起源与原始的装饰之间有着某种不可分割的关系。著名的艺术史学者海因里希·沃尔弗林（Heinrich Wolfflin）就认为"美术史主要是一部装饰史"。而早在文字诞生之前，人类就已开始使用图案符号来传情达意，新石器时代的彩陶纹样与刻绘在崖壁上的岩画都记载下了人类最初对自然界的认识与理解，承载着他们当时内心的需求与期盼。传统的装饰绘画是受这些图案规律影响的绘画形式，这些图案随着时间的推移、历史的变迁，随着科学技术、材料工艺的不断演进，以及与外来文化的融合而不断延伸衍变，今天的装饰艺术已变得丰富多彩，延伸至人类生活的各个领域。装饰运用于建筑艺术，如室内外装潢（图1-1、图1-2）、大型壁画（图1-3）等；美术创作，如绘画、雕塑（图1-4）等；工艺作品，如刺绣（图1-5）、染织（图1-6）、艺术装饰件等；美术设计，如广告、标志、包装、书籍装帧等与人们生活关系密切的各个领域（图1-7）。装饰画内容广泛，具有丰富的表现形式，承载了

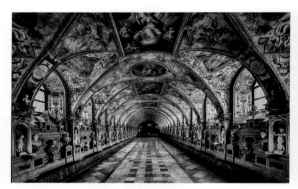

图1-1　古典装饰风格的走廊设计

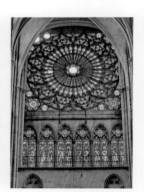

图1-2　哥特式教堂中的装饰玻璃窗

图1-3　室内装饰壁画

图1-4　装饰雕塑

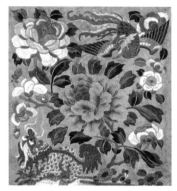

图1-5 花鸟纹刺绣　　　　图1-6 花鸟纹蜡染

美术与工艺的双重性，在丰富多样的艺术业界，其雅俗共赏的审美视觉在人们追求美、表现美、创造美的活动中担当着重要角色，是一种具有大众性和时代性的艺术载体。

装饰画是一种用形式美的规律和装饰艺术手法，借助于可被利用的物质材料与相应的工艺制作方法，以线条、块面、色彩、明暗等造型因素，创造出合乎人们审美理想的一种绘画形式。

装饰画不同于写实性绘画追求真实地反映客观自然。它依照主观的感受和形式美的法则，诸如对称、均衡、节奏、韵律、对比等规律，运用夸张、变形、抽象的艺术方式，以平面化的造型语言进行艺术地加工处理，形成富有装饰性的画面。

装饰画具有多元的特性，而不是像中国画、油画、版画各为一独立的画种，装饰画的绘制常与工

图1-7 装饰图形招贴设计

艺手法相结合，或与刺绣，或与壁画，或与陶瓷工艺，或与漆器工艺，或与中国画、油画、版画等画种结合形成装饰画。传统装饰画所表现的内容始终是以健康、欢乐、光明、真诚、善良、正直为主题，寄托着人们对现实生活中美好事物的肯定和对未来生活的期望。所以，也可以说装饰画是人类生活的一种艺术方式，通过圆满、和谐、喜庆的画面，影响着人们的情绪，净化着人们的心灵，陶冶着人们的性情；装饰画使人们在满足物质生活的同时，还赋予生活诗意般的色彩和美感，使人获得审美的愉悦和生活的乐趣，让人们在生动的造型、优美的形式、绚丽的色彩中获得享受和启迪。

二、装饰画艺术特征

装饰画艺术具有物质和精神两重属性。其装饰性的表现，随着装饰实践活动的不同形式，形成了各自的特色和规律。它既是审美文化的形象表现，又是审美改造的具体实践。因此受到装饰对象、环境、功能、材料、制作等条件的制约。在适应性与内蕴性的原则下，其形式表现了审美创造的极大自由和多姿多彩的艺术风貌。

装饰画的特征独特而鲜明，既有客观世界生动活泼、充满情趣的一面，同时又具有主观想象臆造、浪漫夸张的一面。

1 装饰性

装饰画作为一种艺术形式，其存在的基础就是其装饰性。相对于写实绘画而言，装饰画更为注重形式美的探索和表现，通过对自然物象的抽象化、图式化、视觉化的艺术处理，创造出赏心悦目的审美效果（图1-8）。

装饰画没有固定不变的模式。从古到今，不同的时代除其装饰性的特质没变之外，其外在的表现形式和制作工艺都在不断地丰富和发展。

装饰性作为装饰画的一个特质，使它具有普遍适应性，而且广泛应用于许多种类的艺术形态中，诸如室内外设计、壁画设计、室内陈设物设计、工艺品设计、广告招贴设计、包装装潢设计、陶瓷绘画及现代主义绘画等（图1-9～图1-11）。它们既因各自的专业特点、材料特性、工艺特性而相对独立，更因普遍拥有的装饰特性而相互影响、相互渗透、共同发展。

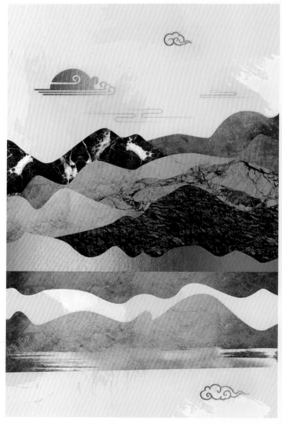

图1-8 艺术效果丰富的装饰画

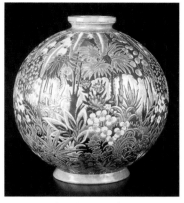

图1-9 球形花瓶的装饰画面

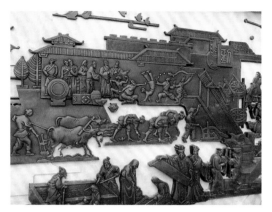

图1-10 公共空间装饰浮雕设计

2 秩序性

秩序性，从本质上来说是一种规律性，是事物存在、运动、发展变化的有序状态。自然界原来就是依照一定的秩序构成的，如昼夜的更替、花开花落、潮涨潮落、四季的变化等，都表现了有序这一规律性特点。

表现在装饰艺术中的秩序首先是一种从无序到有序化努力的形式秩序。可以说秩序是装饰之美的基本尺度，装饰艺术中所表现出的秩序性体现了人对秩序的认识和追求。如鲁道夫·阿恩海姆（Rudolf Arnheim）在《艺术与视知觉》一书中所写的："人所具备的认识能力（其中包括艺术创造能力）寻求的是秩序。科学的使命是在多样化的现象中提炼出有规则的秩序。而艺术的使命则是运用形象去显示出这种多样化的现象中所存在的秩序。"

对于装饰画来讲，在构建特定的艺术秩序方面较之其他艺术形式更显得重要。装饰画要充分运用多样与统一、对比与调和、对称与平衡、比例与尺度、节奏与韵律等形式美法则，以及借鉴中外装饰画优秀范例的艺术风格、表现手法，把无序的自然状态最终梳理构建成具有个性化的艺术视觉秩序（图1-12）。

图1-11 装饰图案招贴设计

图1-12 植物花卉变化中有统一，具有秩序美/孟珺

3 象征性

以动物、植物、文字、色彩来组成吉祥的画面，表达某种画面之外的意义和情感，寄托人们对美好生活的向往和追求，是装饰画特有的一种象征手法，也是我国各民族传统文化很重要的一个特点。

装饰表现中的象征性手法源于先民所创造象形文字的符号性取向。人们借助他物以象征美好的希望、情感与理想：常青的松柏、千年的龟鹤、延年益寿的灵芝组成装饰画面用来寓意人的长春不老；以莲花和鱼组成装饰画面象征人们的生活"连年有余"；喜字的对称形式"双喜"被象征为婚姻的美满幸福；牡丹花构成的图案象征着生活的富贵。总之，象征性使人们由此物联想到彼物，从特殊联想到一般，由个性联想到共性，以达到一种内含的升华与情感的超越，使艺术的理念能够在更高的层面中得以实现（图1-13）。

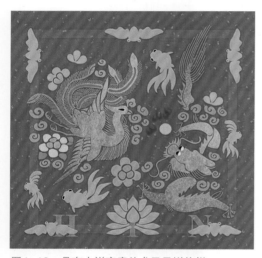

图1-13 具有吉祥寓意的龙凤呈祥纹样

4 抒情性

装饰画艺术中的抒情性不言而喻，即借助画面中的点线面、黑白灰、色彩与肌理等形式因素来抒发情怀。可以说抒情功能是装饰画的又一看家本领，抒发的是健康、饱满、积极、向上的感情，使艺术作品从现实世界中升华抽取出来而变得更理想、更美好、更富有希望与热情，成为人们喜闻乐见、雅俗共赏的艺术形式，以满足广大受众的精神需求与欣赏口味。

每个装饰画家对自然的感受都是很独特的，因而其艺术表现形式如果很恰当地表达了自己的真情实感，这种形式就具备了表现性。像蒋铁峰、丁绍光画中充满强烈表现意味的线条和色彩，冷冰川画中细密、含蓄、典雅的线条构成的黑白画面，都具有超乎寻常的抒情性，因而也更能打动人、感染人（图1-14～图1-16）。

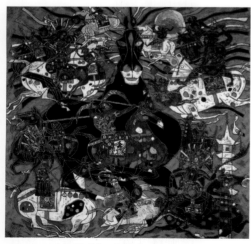

图1-14 《英雄谱》/蒋铁峰

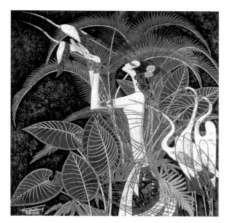

图 1-15　丁绍光作品

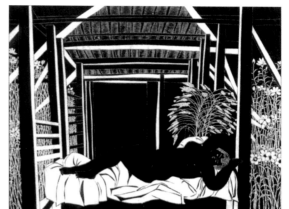

图 1-16　冷冰川作品

5 夸张性

　　装饰画与诗歌一样，常借助夸张这一手法直抒胸臆。正如唐代诗人李白诗中所描述的"飞流直下三千尺，疑是银河落九天"，采用的就是夸张的手法，借以抒发诗人那富于想象且潇洒浪漫的豪情。综观中外美术史，但凡装饰画艺术作品无不与夸张结缘。夸张所表现的对象的形体、比例、结构、色调、肌理、图案等特征，将那些新颖、奇特、美好的细节特点夸大尽致，以使作品加大艺术表现的力度，增强视觉冲击力和张力，为作品平添艺术感染力（图1-17）。

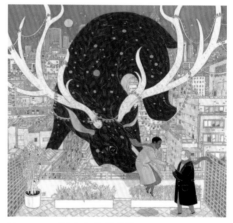

图 1-17　创意夸张的装饰画

6 公共性

　　装饰画是一种人类精神理想覆盖面极为宽泛的艺术形式，可以说它是最具有时代性的大众化的公共艺术。这里所说的公共性，并非是将装饰画置于公共的空间，而是指装饰画观照自然的视角、表现的内容、表现的形式、欣赏习惯几乎为所有大众所认可，是一种无可替代的公共艺术语言表达方式。正如约翰·杜威（John Dewey）所说："每一种艺术都有它自己的媒介，那种媒介又特别适合某一类的传统。每一种媒介所说的那些话，用任何其他语言都不可能说得那么好，那么完整。"像中国传统年画、剪纸所传达的吉祥、喜庆，

对理想生活充满期盼和赞美的表述方式，就是一种大众语言表达方式，是千百年来传统文化积淀而成的一种大众精神生活不可缺少的公共艺术形式，是一种以大众审美趣味为主线、传达传统唯美理想的公共艺术（图1-18、图1-19）。

图1-18　喜迎奥运剪纸

图1-19　麒麟送子年画

三、装饰画分类

装饰画的分类是对装饰艺术活动或装饰艺术形式给予类型的划分。中国的装饰历史悠久，设计者集装饰艺术品的设计、制作和装饰于一身，种类之繁，规模之巨，分类之细，技艺之精，均为世所罕见。同时，由于装饰与绘画、建筑、雕塑的关系密切不可分，因此，其分类由于角度不同，分类的方法也就不一样。

1 按照属性分类

装饰画按照属性划分，可以分为从属性装饰形态和独立性装饰形态。

（1）从属性装饰形态

从属性装饰形态通常指狭义上的装饰艺术，承担着一定的功能，带着某种目的性，运用一定的材料、技法、工艺，通过视觉化的形态美化，促使装饰对象或产品达到预期的效果。因此，在以往的从属性装饰艺术中，一直贯穿这样一条方针：按照实用、经济、美观、科学、适销的要求来进行。因此，从属性的装饰形态从来都不是一种独立的艺术形式，而是一种极具功能性、文化性、审美性的人类普遍行为产生的结果。装饰形态正是依赖于它的从属性，与装饰对象或物质产品一起，互相彰显、互相衬托，使得人们同时获得物质需要的实用性和美感需求的审美性，也使得装饰形态本身在艺术上和审美上得到升华（图1-20、图1-21）。

图1-20　装饰图形在纺织品中应用

（2）独立性装饰形态

独立性装饰形态是相对于从属性装饰形态而言的。独立性装饰形态通常指的是广义上的装饰艺术，具有独立的欣赏价值，不要求具备一定的实用性能。独立性装饰形态是以相对独立的审美价值，被艺术家加以发挥和创造，从而创造出具有"装饰"这一艺术风格的审美艺术形式，常见

图1-21　装饰图形在玻璃器皿中应用

的有装饰绘画、装饰雕塑等。这种艺术形式区别于写实绘画和写实雕塑，具有强烈的形式感，突出画面的图案化、程式化，但同时又具备架上艺术的独立性、完整性、叙事性和情节性，并且常常把装饰技术、装饰手法和装饰材料运用其中（图1-22、图1-23）。

图1-22　立体装饰风格的绘画/
巴勃罗·毕加索（Pablo
Picasso）

图1-23　具有装饰风格的绘画

2 按照存在空间分类

　　装饰画按照存在空间来划分，可以分为二维装饰形态和三维装饰形态。实际上两者除了在存在空间上具有很大的差别外，在视觉效果、创作方式、表现手段以及应用范围等方面也存在着本质上的区别。

（1）二维装饰形态

　　二维装饰形态也称为平面装饰形态。二维装饰形态分为两种，一种是具有从属性质的，通常用来装饰物体的表面，我们通常称为"装饰图案"。装饰图案一方面指的是装饰艺术设计实践过程中的构思、逐步形成和完善环节，是装饰设计方案和装饰形式的预先规划，倾向于艺术设计的范畴；另一方面装饰图案指的是具有一定形式和秩序感的图形或纹样，它们按照装饰的形式美规律和法则来进行设计和组合，或依附于器物的表面，或作为装饰艺术实践的初步纹饰图案。我们常看到的装饰图案有织物图案、产品包装图案、书籍封面图案、器皿图案、服饰图案、建筑装饰图案等（图1-24、图1-25）。二维装饰形态的另外一种形态是相对独立的，用一种装饰性的造型手法和艺术风格进行画面的描绘，具有独立的审美价值，不具有具体的实用性能，通常称作"装饰绘画"。

图1-24 织物装饰图案1

图1-25 织物装饰图案2

（2）三维装饰形态

三维装饰形态也称为立体装饰形态。与二维装饰形态相对应的三维装饰形态根据其应用目的和场所不同，也可以划分为从属性的立体装饰形态和独立性的立体装饰形态。比如我们常常见到的建筑物上的具有装饰风格的浮雕、家具上的半立体图案等。这些装饰形态都具有长、宽、高的属性，而且都是依附于一定的物体之上，但不是独立存在的，因此把这一部分划分为从属性的立体装饰形态。而独立性的立体装饰形态也具备长、宽、高的属性，但是它可以不依附任何物体而独立存在，比如装饰性的雕塑等。因此，从属性的立体装饰形态和独立性的立体装饰形态，两者还是存在着本质的区别（图1-26～图1-28）。

图1-26 装饰形态金属器皿

图1-27 装饰形态在建筑中的应用

图1-28 立体装饰雕塑

3 按照取材分类

装饰画按照取材划分，可以分为具象装饰形态和抽象装饰形态。

（1）具象装饰形态

具象装饰形态就是一种直接表现具体客观事物的装饰形态。它的特点就是直接、明了，使设计能够非常直观地反映现实生活，清晰地表达设计意图，同时也是大众最容易接受的一种艺术形式。具象装饰形态中取材最为常见的有植物、动物、人物、风景、人造器物等，这些形象在实践中应用的范围非常广泛。

① 植物题材

在装饰形态中，植物的应用范围是最为广泛的。它出现在几乎所有人的日常生活的装饰中，比如服装、陶瓷制品、工艺品、产品包装、装饰绘画等。它的特点是老少咸宜，同时也为各个阶层的人民群众所喜爱。植物包括各类花卉、草木，其中草本类花卉植物又是最受欢迎的。其原因：一是人们都喜欢美好的事物，而花卉正是这种美好事物的象征；二是草本植物美丽多姿的体态和其绿色健康的形象令人能够在精神上得到愉悦。就草本植物本身而言，它的造型上的适应性、灵活性也是其他类型装饰形态所不能比拟的。草本植物类形象可以整株描绘、一丛丛地描绘、单枝描绘，也可以局部描绘，比如单独的叶子、花头、花瓣，不管它如何进行拆分和组合都不会让人们感到突兀（图1-29、图1-30）。

图1-29　植物图形的瓷器

② 动物题材

动物类装饰形态也是常见的一种。从原始社会到当代社会，动物伴随着人类度过了漫漫的历史长河。人们观察动物，总结它们的习性、特点，用各种视觉化的语言来描绘它们。和植物的装饰形态相比，动物类装饰形态虽不如植物类灵活、适用范围广泛，但是也有它自身的优势和特点。每种动物都有自身所具有的特性，在人们的经验中，老虎、狮子是凶猛的，兔子是活泼的、乖巧的，猴子是聪明的、调皮的，狗是忠实的。它们的动物本性给人的

图1-30　植物图形的金属器皿

印象和感觉是完全不一样的。人们根据动物的这些特性在装饰形态的塑造中，人为地赋予它们更为突出、鲜明的特点，或表达某种寓意，使动物形象拟人化，从而创作出更有感染力的作品。对动物形象的塑造一般是从它们的形态特征、动态特征、神态特征三方面来进行的（图1-31～图1-33）。

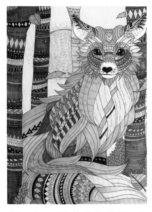

图1-31　动物装饰绘画/花　　图1-32　动物装饰绘画/吴芷晴　　图1-33　动物卡通风格儿童图画
　　　　文祥　　　　　　　　　　　　　　　　　　　　　　　　　　书设计

③ 人物题材

　　和其他类型的装饰形态相比，人物类装饰形态有着自身的变化性、历史性、复杂性和多样性。比如人物的形体有高矮胖瘦之不同，五官有立体感强弱之分，皮肤有黑白黄棕之区别；既有各个历史时期的人物造型，也有不同地区的人物造型，还有不同职业的人物造型和不同年龄段的人物造型等。人物的这些差异性特征为我们更好地塑造出人物的形象特点提供了多样化的依据和丰富的创作素材。总的来说，对于人物的表现，一是从外形体态来塑造；二是从姿态动势来塑造；三是从面部表情来塑造；四是从服饰装扮来塑造；五是从活动场景来塑造（图1-34～图1-36）。

④ 风景题材

　　风景类装饰形态相对于植物、动物、人物这几类装饰形态而言，它所涵盖的内容更为丰富多样，比如自然

图1-34　人物装饰绘画/林逸峰　　图1-35　人物装饰绘画/保罗·
　　　　　　　　　　　　　　　　　　　　克利（Paul Klee）

图1-36　人物装饰风格封面设计

风光、建筑风景等。面对庞大复杂的对象，如何才能在有限的空间进行装饰艺术表现呢？其实风景类装饰形态往往是经过高度的概括提炼，并且按照装饰形态美的法则来重新排列，以达到最好的装饰艺术效果（图1-37、图1-38）。而概括提炼，往往是通过对画面的平面化处理、透视化处理，以及层次化处理来进行的。平面化处理的特点是强调每一个部分形态的外部轮廓，并进行概括简化，使之在画面中错落有致、主次分明。由于画面中各个形体处于同一空间层次上，因此在进行平面化处理的时候要避免画面的平淡和散乱。透视化处理可以按照实际状况中物体的近大远小来进行排列。这种处理方法更接近于真实，使画面呈现一定的空间感、层次感和体积感。层次化处理是按照物体的前后顺序进行排列，和透视化处理不一样的地方在于，这种处理方法使得整幅画面没有焦点，但是这种处理方法在画面的组织上非常严谨，极富装饰感和理想化、秩序化的美。

图1-37　风景装饰绘画　　　　图1-38　风景装饰绘画/爱德华·蒙克（Edvard Munch）

（2）抽象装饰形态

　　抽象装饰形态是相对于具象装饰形态而言的，也是装饰形态的一大类。抽象装饰形态从古到今，是各个国家和民族都喜爱的装饰形态之一，尤其是在现代装饰形态中应用相当广泛。抽象装饰形态在应用上可以自由变化、自由组合，同时也不受观者的性别、年龄、文化等方面的局限。抽象装饰形态从形式上来划分包括由点、线、面组成的形态，肌理抽象形态，自由抽象形态等。这些形式在使用的过程中有时单独使用，有时混合使用，并无

太多的界限划分。而从抽象形态的来源上来划分，抽象装饰形态有源自自然的抽象、源自事物内部结构的抽象、源自主观意念的抽象等。从风格上来划分，又有严谨的几何型抽象、自由的涂鸦式抽象等，还有电子技术带来的数码抽象等。抽象装饰形态的无穷变幻给我们带来了视觉上的极大享受（图1-39、图1-40）。

图1-39　抽象装饰画

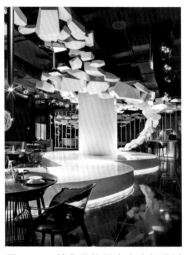

图1-40　抽象装饰形态在空间设计中的应用

四、装饰画意义

　　装饰画的意义重大，从观念、观察、想象、感受到表现技法、程序、材料、效果均自成为一个完整的体系，并以此区别于其他的学术体系。由此可见，学习装饰画为我们开拓出了一个崭新的视觉天地，并不时地创造出新奇的视觉美感与体验，为人们的精神与物质生活增添新的亮点与无尽的快乐，也为我们树立一个良好的艺术理念与合理的生活方式奠定了基础。

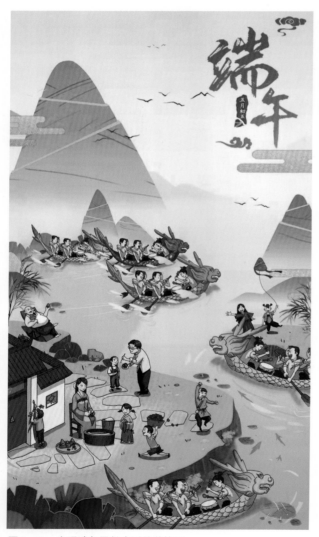

图1-41　表现端午民俗生活的装饰画

1 开辟崭新的视觉领域

　　装饰画为我们开辟出了一个崭新的视觉领域，丰富了我们的视野与想象，更新了我们的思维方式与观念，使我们能从一个独特的视角来审视和观察世间万物，并将其用独到的方式记录描述出来，其中不乏我们高昂的激情与理想的希冀。装饰画那完整而独立的体系、严谨而自由的风格激励着人们昂扬的生活态度与信心，鼓舞着人们求索的勇气与奋发的豪情，使人们在先进的文化方向引领下，与时俱进，从容走入一个充满着新奇美好、瑰丽无比的装饰艺术天地（图1-41）。

2 培养头脑与眼睛

　　装饰画艺术使我们具备了一双能感受形式美的慧眼，使我们能够从古今中外、生活周边发现并感受形式美，在平凡中提取升华出美好的视觉资源。装饰艺

术利用形式法则这一利器，经过一番去粗取精、去伪存真的改造制作过程，创造出讴歌真、善、美的装饰艺术作品，使之成为人们生活中不可或缺的精神食粮。因此要求学习者要丰富艺术修养，扩大知识面，增强文学功底。只有具备一个充满诗意的头脑与一双感应形式美的眼睛，才能从容不迫地驰骋于装饰画艺术天地之中，从而开辟出真正属于自己的艺术风格萌发、生长、开花、结果的沃土，来完成自己的艺术追求与使命（图1-42）。

图1-42　富有诗意的装饰画

3 从绘画走向设计的路径

这里主要是针对艺术类学生，他们入学以后，学习了诸如素描、色彩、构成等基础课程，再经过装饰画技法的学习（图1-43、图1-44），能够更加从容自如地运用形式美规律，从被动到主动、由约束到自由、变单向定式思维方式为多向发散思维方式，从简单、机械、被动的表现方式向丰富、灵活、积极的表现方式转变，从而确立一个良好的生活态度、工作作风、世界观和思维方式。这样的学习路径更便于激发学生的学习潜力、兴趣与热情，使他们能够尽快地掌握学习的方法，在进取的道路上能够得到全面的提高，对他们审美素质的成熟也会大有裨益。

图1-43　装饰木雕/李保田　　　　图1-44　青花瓷主题平面设计

课题训练

1. 收集装饰画作品，并按照属性、存在空间、取材进行分类。

2. 列举不同类别装饰绘画各一幅，分析装饰画作品的艺术特征，并完成一份分析报告。

装饰画历史演变

第二章

　　世界艺术大体分为两个体系，即东方艺术（包括中国、日本、东南亚诸国、阿拉伯以及中亚和印度等地区），西方艺术（主要指欧洲和美洲）。东西方艺术由于不同的历史条件、不同的社会文化心理与民族性格以及不同的美学思想，形成了巨大的差异。相对来看，西方艺术是客观的，偏重再现，比较写实，侧重美与真的统一，强调艺术思维、理智认识作用。而东方艺术更着重主观世界的表现，侧重美与善的结合，强调艺术教化作用。在今天，东西方艺术交流愈发频繁，东西方艺术也发生了巨大的变化，我们对东西方传统装饰画的了解和学习，其意义在于从各民族丰厚的文化中汲取营养，用其精髓影响我们，指导我们。

一、中国传统装饰艺术

中国传统装饰艺术经过数千年绵延不断地发展，成就辉煌。中国传统装饰艺术因地域不同、时代不同而风格各异、变化多样，既具有民族特色，又具有不同时代的风格特点，充分显示了创作者的聪明才智。了解中国传统装饰艺术的发展历程，对继承和发扬中华民族的传统艺术无疑有着重要意义。

1 彩陶

原始社会是一个神秘而野蛮的社会。原始时代由于生产力十分低下，先民们只能过着简陋纯朴的生活。随着陶器的发明和使用，人类开始步入亚文明时代。这个时期彩陶虽然还没有成为独立的艺术形式，但已经开始透露出艺术的端倪，反映出原始人赞美生活、追求幻想的智慧和对美的向往。

彩陶，是用毛笔类的绘画工具，蘸调研磨过的天然矿物颜料，在陶坯胎上作画，经高温烧制后其画面牢固地附在陶器上而成。

图2-1 仰韶文化彩陶

图2-2 仰韶文化半坡类型的鱼纹彩陶盆

考古发掘证明，早在七千多年以前的新石器时代就已存在彩陶，在其后数千年的发展过程中，逐渐形成了造型丰富、装饰纹样各具特色的原始彩陶艺术，而其中最具代表性的要算仰韶文化彩陶和马家窑文化彩陶。前者的装饰纹样几乎囊括了新石器时代早期彩陶上已出现的所有直线、波线和折线构成的几何纹，此外还绘有大量装饰性的鱼纹、鸟纹、鹿纹、羊纹等图案，器物造型古朴厚重。后者除绘有几何形的绳纹、网纹、云纹、水纹外，尤为注重彩绘装饰，装饰纹样以繁茂致密为特色，飞动流转的旋涡纹成为这时期彩陶上的主要纹饰，还有动物形、植物形的纹样，其丰盛的图案与饱满的造型浑然一体，显得豪华富丽，装饰性非常强烈（图2-1～图2-4）。

原始彩陶是原始人生命和智慧的结晶。原始彩陶不仅体现了优美的造型，而且还体现了优美的形式结构，反映出一种粗犷、单纯、质朴的装饰美感。原始人对均衡、对称、条理、反复、节

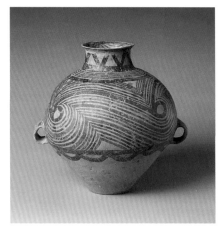

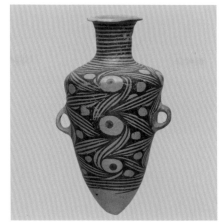

图2-3　马家窑文化旋涡纹陶器1　　　　　图2-4　马家窑文化旋涡纹陶器2

奏、韵律等形式法则的运用，开创了人类装饰艺术形式的先河，其简练的形式和神秘的意蕴，为后人提供了宝贵的借鉴，至今仍显示出无比的智慧和生命力。

2 青铜器

　　青铜器的出现是由原始社会过渡到奴隶社会的重要标志，商周两代是中国古代青铜艺术的鼎盛时期，这一时期青铜器不仅作为实用的器皿，还是古代帝王用来祭祀的神器，其装饰图案不同于彩陶艺术纹饰质朴、活泼、愉快的风格，转为神秘、威严、凶猛。装饰纹饰以动物为主，但它们又并非现实生活中的动物，如龙、凤、异兽等，是幻想的、超现实的形象，有些虽来源于生活但具体特征已被淡化，形象也趋于神秘的风格（图2-5、图2-6）。这一时期比较常见的纹饰有：饕餮纹、夔龙纹、凤鸟纹等（图2-7）。青铜器取代了石器作为生产工具，从而大大提高了生产力，在这一社会发展变革中，装饰画也更广

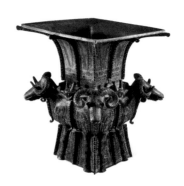

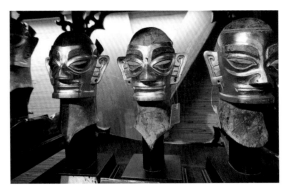

图2-5　四羊方尊　　　　　　　图2-6　三星堆青铜面具

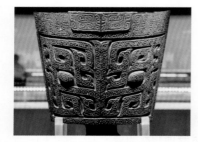

图2-7　青铜器上的饕餮纹

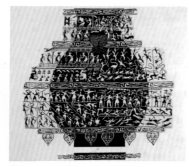

图2-8　宴乐水陆攻战纹铜壶纹饰

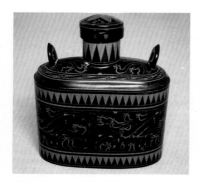

图2-9　战国时期的漆器1

图2-10　战国时期的漆器2

泛地进入到社会生活中并得到发展。到了战国时期，装饰的纹样也从抽象变为面向现实、反映生活的具象形象，这个时期的青铜纹饰就出现了比较写实的装饰画面，如战国时期的宴乐水陆攻战纹铜壶，铜壶上的装饰描绘了采桑、射箭、狩猎、战争、宴乐的场景。整片壶纹以三角云纹为界带，分上中下三层形成整个画面布局，整体严谨却又不显呆板，装饰轴线应用巧妙，相互呼应，有分有合，形成统一又变化的画面，具有很强的节奏感和韵律感，装饰性突出，显示出很高的艺术水平（图2-8）。

3 漆器

中国的漆器工艺有着悠久的制作历史，发展到战国时期就已经进入了一个鼎盛时期，并一直蓬勃延续发展了近五百年。这一时期，漆器的数量、品种、工艺水平、造型能力都远远超过了前代，一部分青铜器逐渐被漆器所取代，特别是在当时的楚国，漆器工艺获得了空前的繁荣。其装饰纹样的绘制浪漫而富于想象力，既符合审美的要求，又和实用功能很好地协调起来，每一件器物都给人匠心独具之感。楚国文化中弥漫的那种诗意和浪漫在漆器上表露无遗，清幽灵动、曲折回环、飘逸流畅的云纹线条，把漆器的个性发挥得淋漓尽致，也给后期秦汉漆器的进一步发展奠定了很好的基础。

战国时期的漆器，其色彩语言和装饰风格都很独特，以黑、红两色为器物装饰的基本色彩，在黑色底上装饰朱红纹样，红色底上绘饰黑色纹样。色的特性在与漆的调配和使用中得到了充分的发挥。随着装饰纹样的粗细、疏密、线条组合的复杂与简洁变幻，黑红两色的配量也显现出丰富的色彩层次和多姿多彩的视觉效果（图2-9、图2-10）。

4 画像石、画像砖

画像石、画像砖，统称为汉画，是汉代遗留下来

的、很有特色的装饰画作品，是传统装饰艺术中一个十分独特的艺术品类，是中华艺术宝库中又一精彩的乐章。画像石是祠堂或墓室中作为建筑用的带有装饰画的石刻，画像砖是砖室墓中具有图案或装饰画的陶砖，多分布在四川、陕西、河南、山东等地，其中以山东最为丰富。

在画像石、画像砖的画面构成上，一般会把画面分为几个横面或横带，在几个横面或横带上可能描写的是几个不同的题材，画面一般求平、求满、求稳。这种在装饰画上的追求是为了给人一种安定、舒适、丰满的感觉，这也是建筑装饰和器物装饰上所要求的。在形象的塑造上，一般抓住两个要点，即简和变。简就是简练，主要是抓住外形特征，以平面化的图像来表现几何形体的构成，并不重视细节刻画。变即夸张变形，它主要为了突出人物性格或为了画面的协调，为了求得更好的艺术效果，更充分地表现思想感情。汉代画像石、画像砖风格纯朴、深厚，内容多表现神话传说、历史故事、宴饮、渔猎、征战等，从幻想中的神仙世界到现实人间贵族统治者的享乐观赏，以及社会下层奴隶的艰苦劳动生活，都成为画像石、画像砖的艺术表现对象。

汉代画像石、画像砖是绘画全面呈现装饰手法的时期，它开创了我国装饰画的先河，也为我们提供了大量可借鉴的装饰手法，不失为中国传统装饰艺术的杰作（图2-11）。

图2-11　汉代画像石、画像砖

5 佛教石窟

东晋以来，佛教经西域传入中原。然而，数千年博大深厚的汉文化并没有因佛教文化的进入而失去自身独立的品格。石窟艺术随着佛教文化"中国化"的进程，以自己的形象方式演绎了"接受—改造—消化"。如以敦煌壁画为主要例证，可以明显看出北魏、隋、唐、五代、宋不同时代不同的神佛世界。

中国石窟艺术最早要推龟兹画风的新疆拜城克孜尔千佛洞。克孜尔壁画造型较敦煌早期画风更加古朴粗放，人物形象多为半裸，以宽阔的线条勾出轮廓，有力的晕染变色又加

强了这种豪放的造型风格（图2-12）。

　　甘肃敦煌莫高窟现存有北魏、西魏、北周时期的壁画三十九窟。壁画人物体态丰满，婀娜多姿，既有手画彩绘，也有石刻浮雕造型，带有浓郁的西域风采。在表现手法上，既继承了传统的壁画艺术技巧，又吸收了印度的晕染之法，色彩浓重，层次分明，构图打破了时空界限，画面更具立体感和装饰意味（图2-13）。

图2-12　克孜尔千佛洞伎乐飞天 壁画　　　　　　　图2-13　敦煌壁画飞天图

6 陶瓷

　　中国陶瓷工艺在宋代达到了高峰。这时候名窑荟萃，如定窑、汝窑、钧窑、磁州窑等都是当时名噪一时的大窑。它们以不同的工艺特点和艺术风格显示着自己鲜明的个性。宋代陶瓷不仅造型美观，工艺精湛，而且图案装饰十分讲究。尽管它没有华丽的色彩，但制作极为精巧，表现出高超的技艺美。装饰的内容常以花卉为主，如莲花、牡丹等。宋时的磁州窑出产的瓷器很有特色。花卉造型简练概括、大气精致，黑白釉色彩对比强烈，具有典雅淳朴之美，画刻兼施的装饰手法更具有写意潇洒的神韵（图2-14）。

　　后代的陶瓷继宋代之后品种上有了更大的发展。元代创烧，明清两代达到高峰的青花瓷则备受人们青睐，至今仍不失其

图2-14　磁州窑瓷器

特有的魅力。青花瓷色彩纯净、清澈明丽、高贵典雅，其瓷绘艺术的历史价值，远远超出了陶瓷的狭小范围。青花瓷融文人写意和书法于绘画，为文人画的发展做出了重要贡献，为研究中国审美意识的演变提供了有价值的研究实例（图2-15）。

图2-15　不同式样的青花瓷瓶

二、中国民间装饰艺术

华夏民族有着悠久的历史和灿烂的文化，各民族在几千年的生活中，创造了各式各样的装饰艺术，其丰富的种类与繁多的样式，是其他国家难以比拟的。

民间艺术伴随中国社会封建化进程，长期在民间流行、传承，它与传统的艺术样式既有区别，又有联系。传统的装饰艺术如青铜器、敦煌壁画等，主要是上流阶级社会审美风尚的体现，可以说是中国古代社会的主流艺术。而民间艺术生于民间，来源于民众生活、生产的实践和体验，并服务于民众，它主要反映了广大民众祈祥纳福、关爱生命的心理，并与一些民风民俗紧密联系，在内容、形态、风格、观念等方面，表现出凡俗化和生活化特征，是广大民众最直接审美需求的体现。

1 剪纸

剪纸也称刻纸，是流传于我国民间的一种艺术形式，有着悠久的历史性。剪纸艺术的真正历史还应从汉代纸的出现开始算起。至唐宋时期，纸业发展成熟，纸品丰富，剪纸艺术也在民间更为兴盛起来。到明清时期逐渐走向成熟，剪纸艺术达到了鼎盛时期。

民间剪纸的使用范围很广，在广大农村，过去逢年过节或出嫁、生子、寿辰等佳期都会用红纸剪制出各种象征吉祥喜庆的花样，装饰在门窗、室内或放在嫁妆彩礼、祝寿礼物上面，以增添祥瑞喜庆的气氛。其中窗花、喜花是民间剪纸艺术中分布最广、数量最多、最为普及的品种，也是广大农村老百姓春节或婚庆期间装饰环境，寄托辞旧迎新、接福纳祥的愿望和渲染婚礼气氛、喜庆环境的最好载体。

剪纸的表现题材极为广泛，戏剧人物、历史传说、花鸟鱼虫、山川风景或吉祥图案，均可成为表现内容。像"五谷丰登""人畜兴旺""连年有余"等都是极为常见的表现主题。还有在喜花中常见的表现形式如"鸳鸯戏水""双喜临门"等都恰如其分地表达了男女恩爱、幸福美满之志（图2-16、图2-17）。

图2-16 民间剪纸

图2-17 虎转花——陕西剪纸

2 年画

年画作为一个画种，在题材上可分为三个主要的方面：神仙与吉祥物、现实生活、故事传说。民间年画是观念性的绘画，是民族活动组成部分，具有功能性，是群体性的创作，带有工艺性。

其实，很早的时候年画就以"门神"的形象出现。这大概源自勇士守门辟邪的民俗。到唐代开始出现了以钟馗为题材的门神画（图2-18）。唐末宋初，门神的主体形象又逐渐演变为秦琼、敬德二将军。这两位将军的门神形象在中国广大农村流传了千余年，至今依然为百姓所喜爱。

传统年画是以木刻雕版印刷为主的，因而它的发展与普及和雕版印刷技术的发展有着密切的联系。根据史料记载，中国

图2-18 以钟馗为题材的门神画

的木刻雕版印刷年画（简称木版年画）的历史应始于唐代。到宋朝时中国雕版印刷业已很发达，再加上物质生活及精神生活的丰富，都刺激了年画的发展，从而使木版年画极为兴盛。到明清时年画更是进入了前所未有的繁荣发展时期。除了门神，还出现了中堂、对屏、斗方等多种年画门类，并且样式也趋于定型，形成了地域特色十分明显、年画风格及制作工艺各不相同的年画产地。最有代表性的有天津杨柳青年画、苏州桃花坞年画、山东潍坊年画和河南朱仙镇年画（图2-19、图2-20）。

图2-19 《连年有余》——杨柳青年画

图2-20 《和气吉祥》——桃花坞年画

3 刺绣

刺绣工艺在我国已有四千多年的历史，这与我国养蚕缫丝织帛的历史是有关联的。先

有缫丝织帛，而后有刺绣。在历史上，刺绣被视为绘画的姐妹艺术，《周礼·考工记》便将刺绣列在绘画之内，认为"五采（彩）备，谓之绣"，从而确定了刺绣的艺术地位。

　　经过历朝历代的发展，至明清时期，刺绣发展到了鼎盛时期，其规模大大超过之前的各个朝代，刺绣技术也日臻完美。民间涌现出不少著名的绣品，如果以地域来加以区分，要首推驰名中外的四大名绣：苏绣（图2-21）、湘绣（图2-22）、蜀绣（图2-23）、粤绣（图2-24）。

图2-21　苏绣

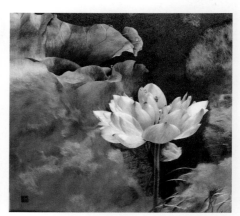

图2-22　湘绣

图2-23　蜀绣

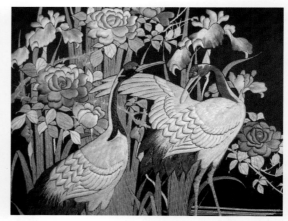

图2-24　粤绣

4　面具

　　面具的表现内容多是民间歌舞、戏曲以及原始的舞蹈、巫术、图腾，其都反映了中华民族的观念信仰、风俗习惯、生活理想与审美趣味，体现出中华民族的心理特征和精神追求。材料有硬质的木材、树皮、椰壳、竹笋壳、葫芦，软质的有泥、纸浆、兽皮、布麻等。

面具艺术主要分布在贵州、云南、四川、河北、河南、山西、山东等地。各地区的造型色彩均有很大区别。同时各地的面具用途各异，有跳舞的面具、社火面具、悬挂面具与戏曲面具。面具是历史、宗教、艺术及民俗等多种意义的复合体，从中可以看到各民族在不同历史阶段的文化与精神风貌（图2-25）。

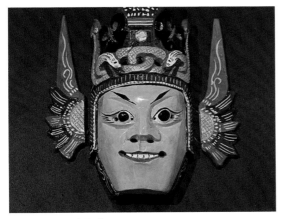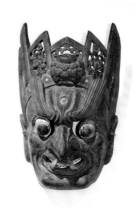

图2-25　明清傩戏面具

5 泥塑

泥塑全国各地都有生产，其中著名的产地有无锡惠山、天津、陕西凤翔、河北白沟、山东高密等。无锡惠山泥人品类丰富，以手捏为主，彩绘笔触细腻，色彩丰富典雅（图2-26）。天津泥人张具有鲜明的现实主义特色，能真实地刻画出人物性格、体态，夸张合理，取舍得当，用色典雅秀丽。凤翔泥塑有三大类型，即泥玩具、挂片和立人，造型夸张，色彩鲜艳，形态稚拙可爱（图2-27）。

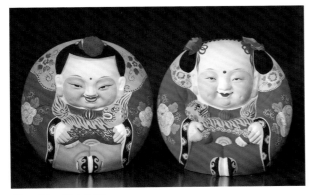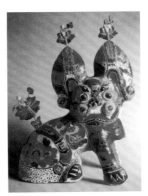

图2-26　惠山泥塑　　　　　　　　　　　　图2-27　凤翔泥塑

6 佩饰

　　佩饰从佩物演化而来，有荷包、佩袋、佩带、香囊、香坠、手帕袋、扇袋等各种挂件佩饰和刀具、剑、铲、锥、铃等器物佩饰。佩饰的形象大多为表示吉祥，以避邪的荷花、藕、莲花、鹤、麒麟、蝙蝠、石榴、桃子、牡丹花等作为纹样。

　　佩饰的制作可以采用刺绣、拼嵌、缝缀、雕刻、绘漆、包银、铸造、壁刻、铆焊、烤珐琅等多种工艺（图2-28、图2-29）。材料也分为布、丝绸、缎、木、竹、象牙、玉石、银、铜、铁、锡等各种材质。

图2-28　刺绣荷包

图2-29　白玉镂雕双鱼式香囊

7 花灯

　　花灯也称"灯彩"，是主要供观赏或装饰的节俗灯具艺术，也是社火中具有相对观赏价值并起着载体、道具作用的一项重要内容。以风格而论，花灯艺术大体有宫廷式、乡土式、匠作式和现代式。在花灯发展过程中逐渐形成了一些生产规模较大、社会影响广、地域特色较浓的专业产地。花灯在南北方显出了各自独特的风格，南方如佛山的花灯、四川自贡的龙灯，北方如哈尔滨的冰灯、山西"煤海之光"灯会的彩灯（图2-30）。

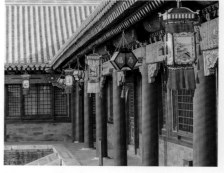

图2-30　传统宫灯

8 风筝

风筝是中国较古老的民间工艺品，是清明时节放飞的游戏工具。风筝在中国北方的北京、山东，南方的江苏、浙江一带较为普遍。风筝的画面图案多选取有一定寓意的花、鸟、虫、兽，如象征富贵的牡丹、报春的燕子、代表福的蝙蝠、猫、蝶等。人形风筝出自中国古典小说、神话传说以及民间喜闻乐见的人物形象。风筝在科学技术发展和日常生活中发挥着重要的作用（图2-31）。

图2-31　燕尾风筝

9 少数民族银饰

银饰作为一种文化现象在历史上曾被许多民族青睐，其中苗族妇女对银饰的钟爱尤为强烈。苗族银饰的装扮几乎涵盖了身体的每个部位，品种多样、绮丽，造型丰富，工艺精巧，装饰性强（图2-32）。

图2-32　苗族银饰

10 皮影

皮影戏被称为电影的雏形和祖先，是中国传统民间艺术中的重要一部分。它的历史已逾千年。我国的陕西、山西、甘肃、河北、湖南等地都有各具特色的皮影。

皮影戏有两大体系。一是陕西、山西皮影为代表的秦晋皮影系统，称为"西域皮影"。其特点是人物的头在造型上吸收了佛教人物的高额深目、圆润饱满的特点，雕刻精细，镂空处理尤为讲究，着色鲜明，对比强烈。另一个是以河北唐山为核心的"滦州影"，称为"东路皮影"，其特点造型吸收了本地年画、剪纸、戏曲等特色，线条简练、明快、夸张、奔放，艺术价值很高（图2-33）。

图2-33　皮影艺术

三、国外传统装饰艺术

东西方美学都产生在奴隶制和封建制度的基础之上，但由于历史条件、文化传统、民族审美心理不同，形成了截然不同的两大美学思想体系，理论和形态各异。在今天世界一体化的进程中，东西方文化、世界各民族文化的交流、融合、碰撞更加频繁。在过去，这种交流曾不断地促进、影响了人类文化艺术的发展与进步，我们应当通过认真学习，研究世界各国装饰艺术的发展状况、风格面貌和表现形式，提高我们的艺术修养，使我们的创作思路更加开阔。

1 古埃及装饰壁画

古埃及是世界上文明发展最早的国家之一，它所创造的辉煌的建筑艺术以及与之融汇为一体的壁画雕刻艺术，在今人看来，依然散发着耀眼的光芒。像金字塔以及神庙艺术所营造的那种极为深远的意境和神秘感，至今依然带给人们强烈的震撼（图2-34）。

古埃及壁画内容极为广泛，有庆功典礼、宗教仪式、宴会、舞蹈等。在画面的构成方式上，博学的古埃及人把数学、几何学的知识融入了壁画创作，他们根据一定的数值确定各部位之间的关系。由于数的精确性和确定性，为数众多的壁画作品在规格形式上达到了高度统一，形成了几何化的装饰风格。在空间处理上，完全打破了时间、空间的束缚，将不同视点、不同时空的人物和景物容纳于被几何学分割的形式结构中。人物和动物的造型处理完全服从程式化的构图需要，往往人物上身呈正面，下身呈侧面；人物的侧脸上描绘正面的眼睛。在壁画中我们还常常看到异物同构的画面，也就是将动物的头部安放在人的身体之上。我们还能从壁画中看出古埃及严格的等级制度，往往人物都是根据尊卑地位安排大小主次位置，图案和文字也成了重

图2-34 古埃及神庙中的壁画艺术

要的壁画构成要素，填充了画面的背景空间。在古埃及壁画中，雕刻和绘画这两个不同门类的艺术是合二为一、融为一体的，人们将浮雕描绘上色彩，使之与绘画统一在一个整体之中，共同营造出古埃及壁画艺术高度程式化的装饰美感（图2-35）。

2 古希腊瓶画

古希腊人不像古埃及人那样按照一成不变的规则去表现世界，而是尊重自己的观察与发现。他们从自我形态中归纳出理想的数比关系，形成了一整套关于形式美的规律，理性、和谐、秩序、比例之美成了古希腊建筑、雕刻、绘画所共同追求的理想。

古希腊绘画的代表无疑是瓶画，作为古老艺术的一个独特门类，它把工艺、装饰美术和绘画融为一体。典雅别致的器形、精美的装饰纹样和多姿多彩的绘画，呈现出了璀璨夺目的光芒，使瓶画成为古希腊诸多艺术品类中最具有装饰意味的绘画形式（图2-36）。瓶画是绘制在陶瓶上的画，后经高温烧制而成。古希腊的瓶画有多种形式，概括起来有三种最主要的形式：黑绘陶、红绘陶、白地彩绘陶。

所谓黑绘陶，就是在陶土的坯件上用黑色漆釉绘出装饰图纹，再用线刻出轮廓和细部，烧成后，器物为红褐色，衬托乌黑的纹饰图案，整个陶瓶便显示了浑厚凝重而又斑斓的光泽。与黑绘陶相反，红绘陶是在坯件上用黑色线条勾画出轮廓和细部，把图饰形象中间空出，烧制后为红褐色，这种方法简洁、明快，深受当时人们的欢迎，流传范围很广。白地彩绘陶即在浅色陶土底上用线条和色彩作画，其笔法大都简略如写意画，有一种轻盈淡雅的意趣，与浑厚工整的黑绘陶、红绘陶有很大区别（图2-37）。

图2-35　古埃及装饰风格壁画

图2-36　古希腊瓶画

图2-37　古希腊陶瓶

3　玛雅文化艺术

　　玛雅文化是世界重要的古文化之一，也是美洲古代文明之一印第安文明的摇篮。玛雅人用石头建造了许多建筑，殿堂、庙宇、陵墓和巨大的石碑规模宏大，布局严谨，技术精湛。同时玛雅人在彩陶、壁画、雕刻、玉器等制作上也达到了很高水平，玛雅人制造的陶器工艺精致细腻，一些柱形石碑上刻有人像、动物、图案、象形文字，气势壮观。壁画作品特色鲜明，形象逼真，至今在尤卡坦或危地马拉的热带丛林里残存着的玛雅遗址中，我们还可以看到那些断垣残壁上的鲜艳色彩和美丽图案。博南帕克遗址中还留下一些大约公元8世纪时创作的古代战争壁画，画中人物千姿百态、栩栩如生，富有现实主义的表现力，是当今世界有名的壁画艺术宝藏之一（图2-38）。

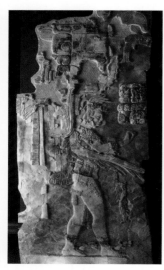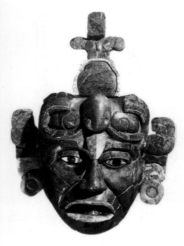

图2-38　玛雅文明艺术作品

4　非洲木雕

　　非洲有着悠久的历史和光辉的艺术传统。毕加索曾毫不客气地说："世界上真正的艺术在中国和非洲。"非洲木雕没有正

常的人体形态，没有复杂的动作，也没有多个人物的组合构图，而是通过夸张变形的表现手法，在淳朴稚拙的外形下透露出原始粗犷的美。非洲木雕人像的面部表情多种多样，人像一般是椭圆形的头，杏核般的眼，一条细缝形成忧郁的眼神，嘴的缝隙中有时表现出牙齿。他们认为宗教仪式中的雕像是祖先灵魂和大自然灵魂的化身，具有神秘迷人的色彩（图2-39）。

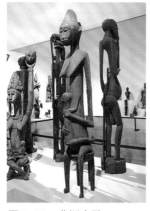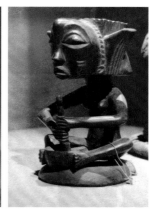

图2-39　非洲木雕

5 日本浮世绘

浮世绘是日本江户时代以市民阶层为基础而发展兴起的风俗画。"浮世"有转瞬即逝的尘世、现世之美。浮世绘反映了人们感叹生命短促、世事无常及时行乐的世界观，所表现的内容多为17至19世纪江户市井中的人物及场景。如美人、浴女、歌舞伎、浪人、侠士、花街柳巷、名胜风光等，被誉为"江户时代形象的百科全书"。

从制作方法上看，浮世绘主要有木版和手绘两种形式。早期以手绘为主，后期基本上以木版为主。浮世绘线条流畅，造型庄重大方，构图简洁单纯，形象典雅秀丽。19世纪后期浮世绘传到西方，对印象主义绘画产生过重要的影响（图2-40）。

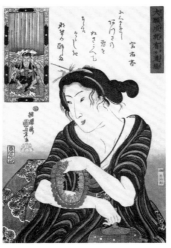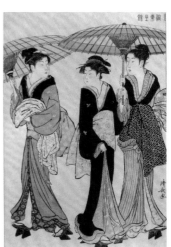

图2-40　日本浮世绘

6 大洋洲艺术

　　大洋洲艺术在造型艺术上呈现奇异的想象力，其追求生命的表现力和独特的装饰艺术语言，具有强烈的感染力，冲击着人们的视觉和心灵。他们在人体装饰文身、岩画和树皮画上广泛运用几何图形装饰。喜爱的几何图形题材有直角图形、曲折线、同心圆、螺旋线和曲线。艺术画面中常常展现出一只只跳跃的袋鼠、一条条翻腾的鳄鱼、一只只奔跑的鸵鸟、一群群舞蹈的精灵，生动的姿态表现出大洋洲土著人的情感追求和生命律动。大洋洲艺术用点和线表现图腾、神灵和祖先的形象，记录人们的生活、祭祀、死亡和葬礼等，记载神话故事，体现梦幻的想象和生命的追求，具有浓厚的原始浪漫主义风格（图2-41）。

图2-41　大洋洲树皮画

四、西方现代装饰艺术设计风格

由于现代工业技术的发展进步，受东方艺术、非洲艺术的影响，西方逐渐打破了古典绘画根深蒂固的审美模式，促成了现代装饰艺术的萌发。第二次工业革命以后产生了形形色色的装饰艺术思潮，各种风格流派显示出了西方装饰艺术在近、现代从否定到肯定，以及再否定到否定之否定几个发展阶段。风格流派被渗透到当今艺术设计中，已经成为人们日常生活不可分割的一部分。设计师也有大量的选择，可以从众多的风格中挑选，也可以把过去的风格和现代的风格混合搭配使用，或者自己创立形成新的风格。

1 工艺美术运动

欧洲的装饰艺术研究开始于19世纪后期的"工艺美术运动"。工艺美术运动起源于英国，运动时间大约从1859至1910年，得名于1888年成立的艺术与手工艺展览协会。起因是第二次工业革命的批量生产所带来的设计水平下降，艺术家们针对艺术、家具、室内产品、建筑等开始的设计改良运动。面对势不可挡的工业化浪潮，人们开始重新审视传统装饰与手工艺的精神价值，并从植物、动物的形状得到灵感（图2-42）。

图2-42　植物纹装饰墙纸/威廉·莫里斯（William Morris）

1890年前后，阿洛伊斯·里格尔（Alois Rieger）出版了《风格问题——装饰艺术史的基础》，该著作使欧洲正式拉开了系统研究装饰艺术历史的序幕。里格尔把装饰艺术看成一种创造性的心智成果，并试图从装饰现象中发现一个统一的、彼此相连的嬗变或扩散关系。艺术理论家E.H.贡布里希（E.H.Gombrich）称赞里格尔为艺术领域最富有独创性的思想家。

2 新艺术运动

　　新艺术运动大约始于1880年，被称为第一个真正具有现代意义的国际风格。它既注重理性的结构美，也强调感性的装饰美，并以流畅婀娜的线条运用、有机的外形和充满美感的形象而著称，影响了建筑、家具、产品和服装设计，以及图案和字体设计。

　　新艺术运动的代表人物是西班牙的安东尼奥·高迪（Antonio Gaudi），他的艺术和建筑风格大胆、极端、特异，强调材料的混合应用（图2-43）。新艺术运动风格被许多批评家和欣赏者看作艺术和设计方面最后的欧洲风格。在这之后，欧洲几乎再也没有这种地域范围广泛的艺术运动产生。新艺术运动展示了欧洲作为一个文化统一体的最后辉煌，并被视为19世纪文化运动中最有创新力的先行者。

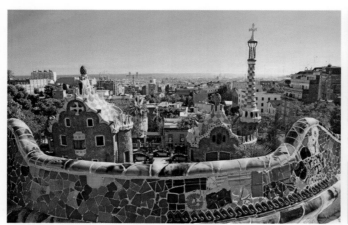

图2-43　古埃尔公园/安东尼奥·高迪

3 分离派

　　分离派是1897年维也纳学派部分成员成立的建筑派系。设计师们和艺术家们声称与传统的美学观决裂，与正统的学院派艺术分道扬镳，故自称分离派。他们主张造型简洁和装饰集中，装饰的主题采用直线和大面积平面及简单的立方体。

　　奥地利画家古斯塔夫·克里姆特（Gustav Klimt）是维也纳分离派绘画大师，他的作品中既有内容上的哲理性，又吸收古埃及、古希腊及中世纪诸艺术要素，还注重平面镶嵌、空间风格和轮廓线的表现力，是注重形式、富有感染力的绘画样式。其代表作有《吻》《鲍尔夫人像》《生命树》等（图2-44、图2-45）。

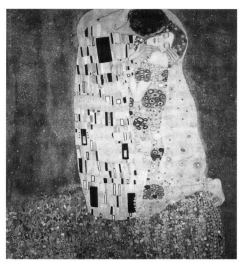

图2-44 《吻》/克里姆特

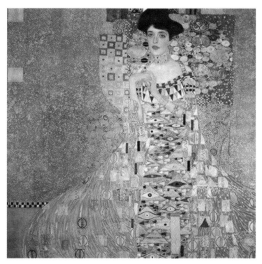

图2-45 《鲍尔夫人像》/克里姆特

4 装饰艺术运动

装饰艺术运动又名现代派和现代风格，起源于法国，席卷了欧美许多国家。1925年在巴黎举行的巴黎装饰艺术与现代工业国际博览会，向人们展示了新艺术运动后的建筑与装饰风格。装饰艺术运动提倡功用重于装饰的原则，追求唯美的艺术境界。它突出时代特征，反对古典主义与自然主义及单纯手工艺形态，而主张机械美、纯粹装饰的线条和明亮的对比色彩。同时它还受古埃及文明、非洲部落的原始艺术及构成主义、立体主义、野兽派和未来派等时代气息的影响，由此造就了自己鲜明的艺术风格。

1930年装饰艺术运动才在美国流行。美国装饰艺术运动以优雅、迷人和逃避现实为特征，受到百老汇歌舞和好莱坞电影等大众文化的影响，形成了独具美国特色的风格和追求形式表现的商业设计风格（图2-46）。

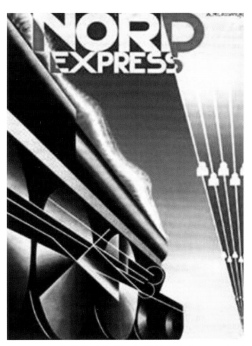

图2-46 北线快车海报/卡桑德尔（Cassandre）

5 风格派

　　风格派于1917年在荷兰出现，以《风格》杂志为中心，将几何图形作为绘画的基本元素。风格派完全拒绝使用任何具象元素，主张用抽象几何形为绘画和设计的基本元素，认为要抛开具体描绘对象的细节，才能获得纯粹的精神表现。彼埃·蒙德里安（Piet Mondrian）是风格派运动幕后艺术家和非具象绘画的创始人之一，其著名的作品《红黄蓝构成》对后代的设计等影响很大（图2-47）。特奥·凡·杜斯伯格（Theo van Doesburg）是风格派另一位核心人物，他放弃了蒙德里安所坚守的"垂线—水平线"图式，把斜线引入其绘画创作之中（图2-48）。

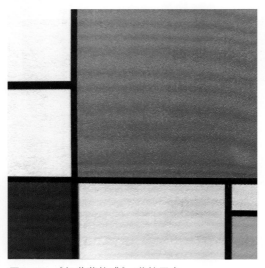

图2-47 《红黄蓝构成》/蒙德里安

图2-48 抽象绘画/杜斯伯格

6 波普艺术

　　波普艺术又称新写实主义，1952年在伦敦成立。波普艺术对艺术和设计影响深远，大众、随意、低廉和魅力是许多波普艺术风格的主要设计特征。它是第一个在美国探索大众流行消费文化的独立组织，其所表现的大众文化是从美国输入的流行文化元素。波普艺术受杜尚艺术的影响，借鉴马塞尔·杜尚（Marcel Duchamp）关于"现成品"艺术作品观念和"挪用"的创作方式。美国商业画家安迪·沃霍尔（Andy Warhol）采用照相版丝网漏印技术把社会崇拜的偶像作为宣传题材，如把家喻户晓的梦露面孔制成不同的色彩效果（图2-49）。

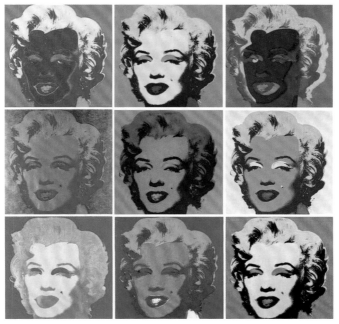

图2-49 《玛丽莲·梦露》/安迪·沃霍尔

7 抽象主义

　　抽象主义是德国绘画史上最为辉煌的画派，对20世纪后半叶西方现代绘画的发展产生了强有力的影响。瓦西里·康定斯基（Wassily Kandinsky）是其中最有突破性的画家，也是包豪斯设计学院的教师。他在《论艺术的精神》一书中阐明了艺术是艺术家内心主观感受的产物，艺术应该从客观物象的自然表象中解脱出来。他对绘画形式的执着研究为世人留下了宝贵的精神财富。他一生不懈地在表象和逻辑之外探寻纯粹非现实现象的创造，并以一种纯粹的视觉语言来表达，在抽象的色块中显示出了作品的张力和节奏（图2-50）。

　　透过传统装饰艺术发展历史和近现代装饰艺术设计风格，我们可以清楚地看到每一次变化都伴随着生产技

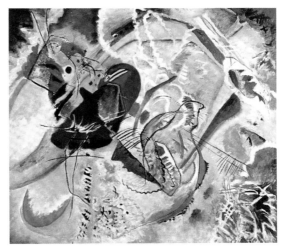

图2-50 《抽象的狂想曲》/康定斯基

术的进步，每一次大的变革都接受了外来文化的影响，更离不开传统装饰艺术的启示。传统艺术与现代艺术的交流，东西方文明的相互融合借鉴，是装饰艺术发展的必然趋势。装饰艺术设计满足人们文化心理和精神需求的同时，也成为设计美好生活方式的重要手段。

课题训练

1. 选取中国传统装饰艺术作品一幅，并对其进行装饰特征分析。

2. 选取中国民间装饰艺术作品一幅，并对其进行装饰特征分析。

3. 选取国外具有装饰特征的艺术作品一幅，并对其进行装饰特征分析。

4. 选取具有近现代装饰特征的艺术作品一幅，并对其进行装饰特征分析。

5. 综上所述，在熟悉装饰画历史演变的基础上，完成一份综合分析报告。

装饰画造型语言

第三章

　　造型艺术追求有着多样化选择，造型观不同，反映在作品中的风格面貌便会不同，从中国画审美要求来看，早在东晋时期，顾恺之就在理论上提出了"以形写神"观念。中国画在很早就明确认识到了绘画艺术不在于模仿自然，而重点在于表现对象的"神"，即表现对象给人感受到的精神气质，这就要求艺术家对描绘的对象做深入、细致与全面的理解，抓住其本质的精神特征，体现艺术家的情感意趣。装饰画相比较纯绘画而言，是注重形式美的艺术，有装饰的要求和目的。装饰画的造型虽取材于自然形态，但对自然形态取舍与强化有它装饰的准则，它不受透视、光影以及自身结构的限制，有着共通的规律和美的法则。

一、装饰画造型的基本元素

在装饰画里面，无论是比较抽象还是倾向于写实的图案，在具体表现的时候，都离不开点、线、面这几个基本的造型元素。点、线、面作为装饰画造型的基本元素，它们各有其特征，但又相互紧密联系，而且在一定的条件下又相互转化，共同为画面服务，从而产生了丰富多彩的视觉效果。

1 点的运用

点，是视觉艺术的最小单位。它没有上下左右的连接性与方向性。其大小一般不可超越当作视觉单位"点"的限度，超越这个限度，就失去了点的性质，成为"形"或"面"了。从理论来说，点的轨迹构成线，线的密集构成面。

在装饰画艺术中，点往往可以用来构成虚线和分布成灰调的面，这种方法被称为"点绘"，它可以形成独特的画面，是其他形式所不能代替的。黑白装饰画中采用局部点线相交或小面积的点绘，可以对画面起到调节补充作用（图3-1、图3-2）。

图3-1　运用点的装饰画　　　　　　　图3-2　运用点的装饰画/王雨晴

2 线的运用

线，对于刻画形象有着重要的作用。从造型含义来说，线具有位置、长度和一定的宽

度，它在装饰画艺术中是不可缺少的。线分为直线和曲线。当点的移动方向一定时，就成为直线；当方向常变换时，就成为曲线；点的移动方向间隔变换形成的是曲折线。

在装饰画创作中，线比点更具有感情特性。直线往往简单明了、直率，给人静态的美感，同时它还能表现出一种力的美，是男性的象征。我们可以看到装饰画中粗直线总是有很强的表现力，它钝重和直率；细直线则表现出秀气、锐敏；而粗细直线相结合则带给画面更丰富的表现。垂直线具有严肃、庄重、高尚、强直等特性，水平线则具有静止、安定、平和、静寂甚至疲劳的感觉，而斜线则有飞跃、向上或冲刺前进的感觉。装饰画创作中可以根据画面的内容和所要表达的情感来安排线的方向，一幅画面中可以只有一种线的状态，为避免单调，也可以多种线形相结合。

曲线的特征是弹力、动感，并且自由而灵活。它是女性化的象征，比直线有更温和的感情特性。在装饰画中曲线的应用更加广泛，因为它的灵活性使画面的表现更加自由。几何曲线是规矩绘制成的曲线，它往往表现速度感，或具有动力和弹力的感觉。而自由曲线，可以是徒手描出的线，由于使用工具的不同，如笔、纸不同，作者个性不同，会产生种类繁多、不同性格的线。自由曲线，因其呈现自然伸展状态以及具有圆润弹性、动感十足的特征，不仅使装饰画的表现更加丰富和具有魅力，也更能打动观者（图3-3～图3-5）。

图3-3 线描绘画/亨利·马蒂斯（Henri Matisse）

图3-4 运用线的装饰画/李海玉

图3-5 运用线的装饰画

3 面的运用

在特定的空间里，凡是面积较大并具有形状、肌理、色彩等平面化特征的形态，都可称之为面。面可以分为几何形态、有机形态、不规则形态和偶然形态四种形态类型。若将这些形态的面重叠、切割、分解，又会组成更多复杂或简练的形态，把握好面是装饰画创作很重要的一个方面。

面传达着多种性格特征，例如几何形态的面，庄重、明确、简洁、规范，给人以秩序、稳定、条理整齐的感受。有机形态的面圆润、丰满、亲切，给人轻松、柔和的感受。不规则形态的面则给人以稚拙、多变、朴实之感。偶然形态的面则更随意、自然，因为这种形的产生过程具有不可重复性，任何一个人都很难得到完全相同的形象，这就使这种偶然形态具有了某种神秘感，合理地利用偶然形态的面，对增强画面的表现力有一定作用（图3-6、图3-7）。

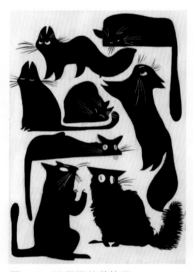

图3-6　运用面的装饰画

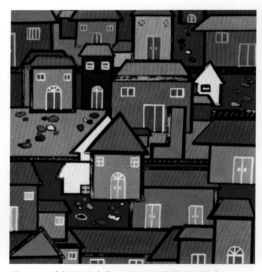

图3-7　《美丽的房》运用面的装饰画/樊宏

4 点、线、面综合运用

点、线、面作为装饰画的基本元素，可以单独用来构成画面，但多数情况下是综合运用。点、线、面在单独运用时，要注意利用其自身的各种变化，巧妙运用各种对比方法，使画面既保持自身个性，又避免显得单调、呆板。

点在单独运用时，应考虑其形态、大小、聚散、疏密、色彩等变化（图3-8）。线在单独运用时，要注意其曲直、粗细、长短、色彩的变化和组织形式，使画面更丰富、耐看（图3-9）。面在单独运用时，同样要考虑其形状、大小、色彩的变化以及组织形式（图3-10）。

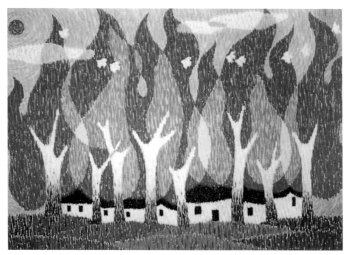

图3-8 《金秋》点为主的运用/栾建霞

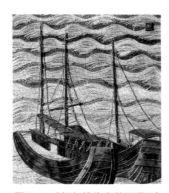

图3-9 《船》线为主的运用/栾
建霞

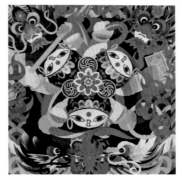

图3-10 《哪吒闹海》面为主的运
用/逄淑臣

　　点、线、面在综合运用时，可以是其中两者组合，也可以是三者组合，但不管采用哪种组合方式，都要注意相互间的主次关系，避免平均对待，以求得既丰富又均衡协调的画面效果。正如康定斯基所说："众多的表现对象必须根据整体来考虑，并根据整体的需要来安排，单独零散的表现对象几乎是毫无意义的，只是当它们有利于发挥整体的效果时，才具有意义。"因此，在运用点、线、面综合表现时，首先必须根据造型需要确定画面的主导因素，因为主导因素往往决定着画面的视觉趣味和审美取向，然后再对次要因素进行补充表现，使各种因素在画面中形成有机的结合，构成一个统一的整体（图3-11、图3-12）。

　　具体来说，点、线、面在综合运用时应注意以下两个问题。一是要注意不同要素在画面中的位置、大小、方向，不同要素之间形成的各种组合关系。二是画面中的每个要素不但要服从于整体结构的安排，而且也要发掘其形态的多样性，丰富装饰画的视觉表达。

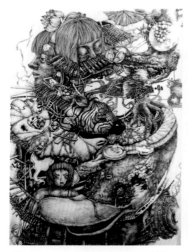

图3-11　点线面综合运用/孙蚌

图3-12　点线面综合运用

5 肌理的运用

　　肌理也是构成视觉形象的基本要素之一。从绘画角度来看，肌理是指运用颜料厚薄不同的笔触或其他方法在画面上形成的表层组织效果，又称画面的物理效果。在装饰画中，肌理是一种比较独特的因素，它具有极强的表现力和极宽广的应用空间。由于绘制工具和表现技法的不同，肌理往往呈现出不同的面貌（图3-13、图3-14）。

图3-13　肌理的运用

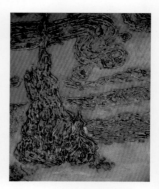

图3-14　肌理表现/叶岚

　　肌理的产生具有一定的偶然性，其质朴、自然的效果是平涂色块无法达到的。肌理的形式、色彩、面积等又赋予了其视觉上的独立性。在装饰画中，适当运用肌理，可以有效弥补色块的单调感，增加画面的层次感和变化形式，使图形更丰富、耐看，具有趣味性。

二、装饰画的形式美法则

荷兰画家蒙德里安在《造型艺术与纯造型艺术》一文中提道："艺术告诉我们同样也有一些关于形式恒定不变的真理，每一种形式，每一根线条都有其自身的表达方式。"这个恒定不变的真理就是形式的法则，它是抽象的、具体的，它潜藏在一切具有丰富内涵又有深刻意味的形象之中。装饰画比起其他的造型艺术更加注重形式的本身，在某种程度上，往往形式美就是它要表现的内容，尤其是一些抽象的装饰画作品。装饰画形式美法则包括：对称与均衡、节奏与韵律、对比与调和、统一与变化、条理与反复、比例与对照、动感与静感等。

1 对称与均衡

对称与均衡是运用较多的一种形式美法则，两者既有联系又有区别。对称是指两个以上的形状具有相似或相近的因素，并围绕中心轴或中心点进行有规律的排列组合，它是表现平衡的典型形式，能体现力的均衡感，自然界或人工事物都存在某种对称性关系。画面中的对称使两边的造型元素在空间坐标和方位的变化中保持等形、等量的形式组合，给人以安静稳定、庄重、大方的感觉。

图3-15　绝对对称装饰作品

装饰画的对称分为两种基本形式，一种是绝对对称，也叫完全对称（图3-15）。它是指对称轴两边或中心点的四周的形状、结构、色彩等形成完全对等的关系，达到力的绝对平衡，给人以庄严、整齐而有秩序的感觉。另一种是相对对称，也叫不完全对称或近似对称（图3-16）。它是指在整体格局对称的情况下，局部形状和色彩存在变化和不对称，它是在绝对对称的结构中寻求造型或色彩的不同，是一种等量但不等形、不同色的对称形式，它使画面在保持对称形式坚固、完整和稳定的

图3-16　相对对称装饰作品

基础上增强活跃性而更富有生机。

均衡也称匀称、平衡，是指两个以上形态之间构成呼应、平衡的组合关系。在装饰画构图中，均衡是指各形式间等量不等形的组合，如在大小、轻重、明暗或质地上构成一种力的平衡感，给人以生动活泼和动态的感觉。与对称相比较，均衡不受中心轴线和中心点的限制，是更为自由的形式，它以不失重心为原则，主要是通过各种视觉要素的呼应关系达到一种美的分布关系。在装饰画中，均衡体现在造型、色彩、动式、空间布局以及表现手法等方面。均衡的组织形式更具有灵活性、丰富性，使各种分量的配置和谐统一。运用均衡形式时，要避免画面出现散乱和平均的感觉，要根据力的重心，明确画面的层次感和主次关系，在画面整体平衡的基础上拓宽自由度（图3-17）。

图3-17　均衡装饰作品

2 节奏与韵律

节奏与韵律是形式美的重要法则之一，它是指在事物运动过程中人们通过听觉或视觉体验到的特定审美感受。

在装饰画中，节奏是指各种造型、色彩、材质有条理地重复、交替出现，在视觉、心理上产生强弱、起伏、张弛的感觉。这种感觉与构成节奏元素的复杂程度有关，如果元素单纯，产生的节奏单调而生硬，给人感觉强烈；如果元素复杂，产生的节奏则灵动、活泼，给人以丰富而含蓄的感觉。但这种变化要注意连贯性，避免画面杂乱而破坏了整体美感。节奏包括重复、渐变、起伏、回旋四种主要形式。重复是指相同的元素在同一画面中反复出现，形成单纯而统一的视觉效果，让人印象深刻。渐变是通过相同或类似元素的微差排列产生节奏变化的韵律感，它包括形态大小、方向、形状、色彩、疏密、厚薄的渐变等多种形式。渐变使形象显得柔和、含蓄，具有放射性的节奏感。起伏是指元素在构成时根据

体量的轻重、强弱规律性递增或递减而产生层次感。回旋是根据曲率规律运动的旋涡状变化形成律动旋转的画面。此外，装饰画中形态的面积、比例变化、疏密聚散等都会使画面产生节奏感。

韵律是节奏的较高形态，以和谐为韵，以规律的节奏为律。空间关系的韵律是由形式的节奏性变化形成的一种情感运动轨迹，它可以是渐进的、回旋的、放射的或均匀对称的，使作品显得和谐而富有节奏感。在装饰画中，韵律是指造型、色彩等要素有规律变化或组合，形成既和谐统一又充满节奏变化的艺术效果。各种视觉元素相互呼应，实现内在的连贯性，体现流动起伏的韵律之美（图3-18）。

图3-18 节奏与韵律装饰作品

3 对比与调和

对比是利用画面中诸要素的差异性形成一种变化的效果，它能鲜明地展现各自的特点，产生视觉上的活跃感。因此，对比属于一种展现矛盾的变化形式。调和使画面中各种要素协调一致，它在视觉上趋向缓和，是统一的具体表现。在装饰画中，对比与调和是对立统一的，都以视觉上的感受为判断依据。过分的对比会使画面产生繁杂、毫无秩序的感觉，而过分调和会使画面刻板、乏味。所以，装饰画中的对比与调和都要适度，共同营造活跃而不刺激、和谐而不平淡的视觉效果。

装饰画中，对比存在于不同造型、色彩、质地、明暗和肌理的比较与形式组合的各种关系中。对比能形成强烈的感官刺激，突出各部分的个性特征，使想象力延伸的趋向造成一种视觉上的张力变化，易引起人的兴奋和注意，给人以强烈、肯定、明朗、清晰的感觉，具有形式趣味性和较强的生命力。对比的表现形式很多，在造型上有大小、轻重、粗细、曲直、凹凸等对比因素，在构图上有结构主体与背景空间的虚实对比，不同形态的方向对比、聚散对比，在色彩上存在明度、纯度、色相的对比，以及邻近色、互补色的对比等。在装饰画设计中，对比因素的合理运用，能产生丰富的变化，使画面显得更有生机、更活跃。

在装饰画中，调和的作用是使各种对比关系和变化因素产生和谐、统一的艺术效果，给人一种丰富、稳健的审美感受。不同性质的形式要素互相联系、相辅相成，构成一个完整的整体。调和包括色彩调和、形状调和、形式调和以及表现手法、表现技法的调和等。它又可分为三种类型：一是指形、色、量的相同因素的调和；二是指各种相近造型因素的调和；三是指寻找异质因素中的共同纽带，将其合理、秩序地统一在画面整体关系中。调和能均衡画面中各种视觉要素的力量对比关系，在局部对比的同时保持整体的呼应关系，产生既有秩序又有变化的美。可见，对比与调和是不可分割的矛盾统一体，创作时要遵循在对比中求调和、调和中求对比的基本原则（图3-19）。

图3-19　对比与调和装饰作品

4 统一与变化

在形式美的法则中，统一与变化是实现和谐美造型意图的先决条件，二者既相互对立，又相互依存。所谓统一，是指将各种性质相同或相近的视觉要素联系起来，形成和谐统一的画面效果。统一强调的是整体效果，装饰画中具体表现为构图、造型、色彩、表现方法以及整体风格的井然有序，画面主体形态特征强烈，各元素不冲突、不抵触，主次关系明确，形成宁静和谐的美感。

变化是指不同性质的视觉要素并置、组合在同一画面中，形成一种相异对比的视觉效果。变化强调的是形式要素的多样性，局部与局部之间、局部与整体之间的差异性。变化是在整体统一的前提下，形成各部分造型、形式和色彩的对立，从而使画面在差异中更丰富、更有新意。变化可打破各要素单一、呆板的局面，既相互关联，又相互对立，使画面显得活泼、有生气，更有趣味性和可读性。

在装饰画中，统一与变化是构成形式美的两个基本要求，二者之间是辩证关系，其基本原则是整体统一，局部变化，在统一中求变化，在变化中求统一，只有统一与变化达到某种均衡状态时，画面才能产生和谐美感。需要强调的是，片面地追求统一或强调变化都是不可取的，画面缺少变化显得单调、呆板；相反，一味求变，则会打破视觉平衡，使画面出现纷杂、刺激、凌乱无序的状态。因此，只有多样性构成的和谐，才能给人以审美快感。变化与统一达到一定平衡，才能使画面形成强烈的整体感（图3-20）。

图3-20　统一与变化装饰作品

5 条理与反复

条理与反复是装饰画组织的重要原则，是构成秩序美感的重要因素。反复是装饰画艺术所特有的一种美的形式，条理是指各种要素的有序安排，将不整齐、不均衡、不规范的构成要素处理成整齐、均衡、规范的构成要素，将复杂的要素处理成简洁的要素。总之，就是把偶然的、不和谐的非审美因素转化为必然的、和谐有序的审美因素，显示出秩序美感。装饰画的创作需要将复杂的自然物象有规律地加以整理、概括，使之成为变化有序的统一体。在装饰画中，条理越单纯，所形成的画面就越庄重、严整；条理越复杂，所形成的画面就越活泼、自由。

条理首先体现在合理布局上，根据条理的原则，经过深思熟虑，使相异的造型排列得错落有致，给人以落落大方、整齐美观的感觉。条理也体现在造型要素的统一、色彩的搭配以及表现手法等方面。在造型上，可将不同形状归纳为大小各异的近似形，也可用规律的直线或曲线形式来造型，使其条理化。装饰画的色彩运用更发挥了条理的作用，通常是用几种套色，有时根据整体表现安排理想化颜色，以达到整体统一的效果。同时，合理的表现手法也是体现条理的重要途径，若确定了某种画法，就应运用于整个画面，或是在画

面中反复出现，这是达到统一、有条理的有效方法。对于相同或类似的形象，一般采用程序化和类型化的表现手法。另外，对画面结构进行有条理的安排和组织，使之符合形式美规律，也起到了关键的作用。

反复是指相同、相似的形象或单元以某种形式有规律地重复排列，给人以单纯、整齐的美感，达到突出某种感情、加深视觉记忆的目的。反复分为连续反复和间接反复，在装饰画中，反复的形式是多种多样的。相同形象或相同单元的反复形成秩序化、整齐化的画面，相似形象或相似单元的反复产生统一中有变化的感觉，简单的单元反复给人以统一感，复杂的单元反复给人以既统一又有变化之感（图3-21）。

图3-21　条理与反复装饰作品

6 比例与对照

比例是指同一物体放大或缩小后的量比关系，也常指事物整体与局部、局部与局部之间的量比关系。比例的选择取决于结构和尺度等多种因素，自然中的万物都有一定的比例关系，如人体的结构，植物枝干的粗细、长短，叶子的宽窄，动物肢体的各部分都构成不同的比例关系。绘画中的比例是客观世界的反映，如写生人物，其面部最基本的比例是三庭五眼，身体动态遵循立七坐五盘三半的比例，掌握准确的比例是学习绘画的基础。装饰画中的比例关系与普通绘画有所不同，但也有相近的一面。所谓相近，是指某些接近写实的图案，基本是按自然本身的比例关系描绘的。比例在装饰画中的另一种表现形式是不受自然比例的约束，根据表现需要安排形态之间的比例关系，运用夸张的手法打破自然比例的限制，这种比例形式显得更自由，可产生独特的装饰意味。

对照是指画面中各元素相互参照，具有衡量、比较的含义，它主要是对物象不同性质的差异性进行比较。装饰画的形式美感与画面中各个造型元素的比例关系、造型与空间的

比例关系、色彩的配比是否得当有密切联系，这就需要以对照的形式来衡量。对照衡量的过程是整体把握、检验和协调的过程，其作用十分重要，不可忽视。只有通过比较、衡量才可使画面体现出不同形式结构的组合特征、产生整体的审美效果（图3-22）。

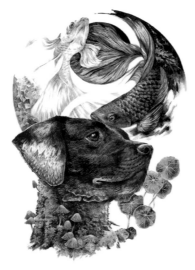

图3-22　比例与对照装饰作品

7 动感与静感

　　动感与静感是装饰画的对比表现手法之一。动，能迁移人的视线，增强事物的视觉张力，如水的流动、人的奔跑、汽车的行驶、植物的生长等；静，使处于动态的事物得以缓息，在视觉中寻找一个平衡点。事物在由运动到静止，再由静止到运动的循环反复中形成节奏与秩序，尽管画面是静止的，但画面的内容与真实的感受联系起来就产生了动感（图3-23、图3-24）。

图3-23　动感装饰作品/梁商

图3-24　静感装饰作品

　　一般来讲，变化的因素倾向于动感，统一的因素倾向于静感。装饰画的造型是传达动、静之感的最直观因素，如直线倾向于静感，自由的曲线则具有灵动之气；直线中水平线具有平稳的静感，垂直线倾向于纵深的动感；垂直线与斜线相比，垂直线倾向于静感，斜线具有推进的动感。就具体的形状而言，复杂的形倾向于动感，简单的形倾向于静感；几何形倾向于静感，自由形倾向于动感；线造型倾向于动感，面造型倾向于静感。在色彩方面，暖色系较之冷色系更具动感，高明度、高纯度的颜色比低明度、低纯度的颜色更具动感。在构图方面，均衡的构图倾向于动感，对称的构图倾向于静感；对称形式中的旋转式构图倾向于动感，绝对对称式构图倾向于静感。装饰画中要合理协调各形式要素间的关系，从而达到既富有节奏又和谐统一的动、静之感。

三、装饰画造型处理

装饰造型是一种创造性的活动，它借助于外物的启示与感受，激发人主观能动性的想象与升华，继而创造出新的形象。大千世界物种繁多，人类视觉常常以其外形来区分界定不同物种，这样，形就在视觉识别与指向中担当了重要的角色。因此，以形为切入点来研究装饰造型，便具有极其重要的意义。

1 形的分类

（1）简单形（几何形）

这是世界上最规则、最简单的形，如圆形、方形、三角形、梯形、菱形等。几何形因其简单易识而常被采用，同时其简洁稳定，具有永恒的魅力，如埃及的金字塔。

（2）繁复形（规则形、不规则形）

这是世界上存在最多的形，规则形如建筑、人物、动物、机械等，因其多呈对称或按照一定规律排列组合起来，因此有规律可循，有规则可依。而不规则形则属于不对称、无规律的形，如树干的外形、地图的边界等。

（3）随意形

在很放松的情形下随意勾画的形，这种形富于情趣与人文色彩，如书法笔画的形，我国国画大师齐白石笔下的形多属于此（图3-25）。西方现代派大师胡安·米罗（Joan Miró）画中也多用此种形（图3-26），以表达那富于天趣的形象。随意形往往更富于玩味、联想、观赏，因而更富有人文气息与装饰情趣，如我国传统中所赏玩的观赏石，其形态就富于随意性。因此随意形中不仅表露了诸多的自然天趣，同时也蕴涵着一定的人文积淀。

图3-25　齐白石绘画作品

图3-26　形象自然不拘作品/米罗

（4）偶然形

偶然形即天工偶然生发的形，如滴、洒、喷、溅等，非人为徒手所能达到。偶然形往往能收到意外的效果，它排除了人为的刻意求工与雕琢的痕迹，浑然天成，出奇制胜，越来越引起迷恋新奇效果的现代艺术家的垂青，如在海外艺术家赵无极、刘国松等人的作品（图3-27、图3-28）中，此种效果就常受到青睐。因偶然形非人工可为，就格外引起人们的好奇与玩味，因而为画面平添了不少装饰情趣与艺术魅力。

图3-27　赵无极作品

图3-28　刘国松作品

2 装饰画的造型方法

装饰画造型要求简洁、单纯、明快。形象简练能更好地呈现形体构成关系，把握画面大局，以简驭繁，能更好地传达出对象的典型形态特点。在这一基本的要求下，装饰画造型的方法可谓多样。总的来说，装饰造型的产生，就是对客观物象进行提炼、概括、归纳、丰富、添加、夸张、变形等艺术处理的过程。

（1）概括与提炼

艺术源于生活又高于生活。源于生活是指装饰画造型的创造必须以对自然的感受和观察为基础，从中获取创作的素材和灵感的源泉。高于生活是指装饰画造型不能停留于对自然物象的简单模仿和如实描绘，而应对繁杂的客观物象进行删繁就简、去伪存真以及去除非本质部分、突出本质部分的艺术加工，从而获得简洁、单纯的典型艺术形象。

概括是运用归纳、简化等方法省去自然形态烦琐的细节，抓住其主要部分进行有条理的表现。提炼是对自然物象典型特征的捕捉与提取。在运用概括、提炼表现手法时，一般要由外到内，先对自然物象的外形进行归纳、整理，使其更加简练、单纯，然后再着手对内部结构进行简化与加工，使之完整、统一，个性鲜明，符合形式美的要求，并与外轮廓形成和谐、统一的关系（图3-29）。

需要注意的是，概括和提炼的目的是求得艺术形象的单纯性，而不是简单的形式处理。

中国传统艺术历来反对简单的形式处理，而注重对事物内在关系的把握，注重审美主体与审美对象在心理上的同构关系。所谓"思与境偕""神与境会"表达的便是这种主客观相统一的思想。因此，在运用概括、提炼表现手法时，一定要将对物象的知觉感受与其外在特征结合起来，通过有效的形式处理，获得简练而单纯的艺术效果，从而避免简单、单调和空洞的形式（图3-30）。

图3-29　《听潮》对形象进行概括与　　图3-30　对城市建筑进行概括与提炼
　　　　　提炼/陆涌

（2）添加与充实

如果说概括与提炼是在做减法，那么添加与充实便是在做加法。做减法是为了获得单纯、简练的造型，而做加法是为了使形象更丰富、更充实。古人说："充内形外之谓美。"这句话说明了形象外观的美必须以充实、丰富的内在结构和内在品质为支撑。在装饰画设计时，添加与充实和概括与提炼是既对立又统一的关系。减弱或去除物象原有的非本质因素，添加与充实新形象因素，可以使造型形式实现由自然美向艺术美的转化，形成关系更明确、造型更完美的视觉表现。

因此，添加与充实就是在保持物象整体特征的情况下，在其轮廓内添加或充实上不同形态的纹饰图形，使其视觉效果更丰富。添加与充实是装饰画纹饰处理的重要手段，合理运用添加与充实表现手法可以丰富画面，增强画面的趣味性，使画面更具有个性特征（图3-31）。

运用添加与充实法必须根据立意构思和装饰造型的需要进行，添加与充实的内容可以是具体形象，也可以是抽象形态或肌理等。在添加与充实具体形象时，必须注意内容上的关联性和形式上的呼应、协调，可采用想象或寓意、联想等手法，既可以添加、充实与原

形态相同或类似的内容，也可添加、充实与原形态不同的内容，从而使新形象产生新的形式意味或视觉内涵。在添加与充实抽象形态时，要遵循形式美法则，注意各元素疏密、大小等的合理安排，使画面形成既对比又统一的关系（图3-32、图3-33）。

图3-31 《巧媳妇》室内陈设进行了添加处理

图3-32 运用添加手法的动物形象

图3-33 添加了疏密、大小，布局合理的图形元素

（3）夸张与强调

夸张与强调是指在提炼、概括的同时对物象的某些特征做进一步强化处理，使其具有更生动、更典型的艺术效果。运用夸张与强调手法表现的装饰画，具有更强的装饰性、趣味性以及艺术感染力。

夸张一般包括神态夸张和形态夸张两方面。神态夸张是对人物或动物的表情、神态进行夸张表现，如人的喜、怒、哀、乐等表情都可用夸张手法进行强化表现（图3-34）。形态夸张是对自然物象整体或局部形态进行夸张。在进行整体形态夸张时，应注意形象的连贯性和总体的节奏、韵律。在进行局部形态夸张

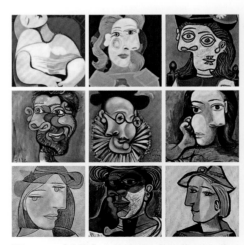

图3-34 《夸张》立体造型人物肖像/毕加索

时，要处理好局部形态与整体造型的关系，既要突出局部的某种特征，又必须保持与整体造型关系的和谐（图3-35）。

夸张的目的是突出物象的主要特征，使装饰形象更传神、更感人。因此，运用夸张表现手法必须以对真实物象的深入体察为基础，根据物象的固有特征和形式美需要来决定哪里需要强调，哪里需要减弱，绝不能随心所欲进行任意加强或减弱。只有有目的地运用夸张表现手法，注意形象的大小、长短、粗细、曲直、方圆的变化，使形象的结构和比例关系更为典型，才能形成独特的视觉效果和审美趣味。否则，便会适得其反，使画面显得杂乱无章。

图3-35　人物形象进行了夸张处理

（4）条理与秩序

在装饰画设计中，条理与秩序是指各种造型要素的有序安排。具体地说，就是将不整齐的造型要素处理成整齐的造型要素，将不均衡的造型要素处理成均衡的造型要素，将不规范的造型要素处理成规范的造型要素，将复杂的造型要素处理成简洁的造型要素。总之，就是把偶然的、不和谐的非审美因素转化为必然的、和谐有序的审美因素。装饰画的条理化与秩序化体现为以下三个方面：

① 造型要素的统一

在装饰画造型中，对于相同或类似的形象，一般应采取程式化或类型化的表现手法。一旦确定了某种画法，应把它运用于整个画面中，或是使其在画面中反复出现，如树干的画法，是点绘、平涂、勾线，还是多种方法结合，一旦确定下来，那么其他树干的画法也要尽量保持一致，这样画面会显得统一、有条理（图3-36）。

② 结构的整齐有序

装饰画与自然形象的最大区别在于装饰画是经过艺术加工而得到的具有秩序美的典型化、理想化形式。其中，对画面结构进行有条理的安排和组合，使之符合形式美规律，对装饰画的塑造起到了关键作用（图3-37）。

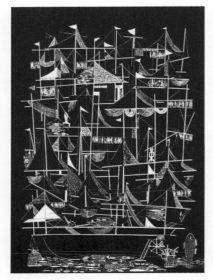

图3-36 造型统一的船帆和桅杆

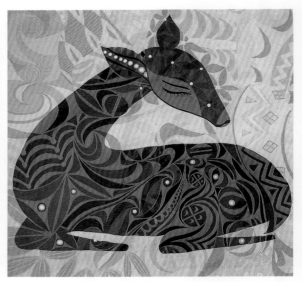

图3-37 《鹿》/冯曼琳

③ 色彩的统一

装饰画的色彩应该是经过提炼、概括，有条理地组织在一起的，这样才能达到以少胜多、鲜明而又丰富的画面效果（图3-38）。

（5）巧合与寓意

巧合是指充分利用图与地的相互转化可能，使形象与形象的外轮廓互相契合，形成共存关系。巧合表现手法提高了形的利用率，是一种理想化的造型手法。

形态与形态的巧合、共存主要是通过共线和共形实现的。共线是指形态的边缘处于重合状态，共用同一条轮廓线。共形是指不同形态共用同一个外形，形成一形多用的现象（图3-39）。在装饰画设计中，线的共用能将不同形态相互联系和牵制在一起，形成一种互相依存、

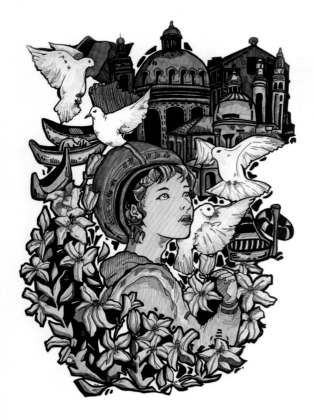

图3-38 色调统一的装饰画/梁晶

互用共生的关系。而形的共用则打破了传统的图与图、图与地之间的关系，建立了一种新型的、平等的共存关系。图3-40是M.C.埃舍尔（M.C.Escher）的一幅作品，他运用了巧合的表现手法，通过轮廓的重合和形与形之间的互借共用，使形态和形态之间形成了互为图地的关系，画面显得精确、严谨、完整，具有神奇、荒诞的效果和极强的趣味性。

寓意就是借用视觉形象表达某种情感、理念或象征意义。在装饰画设计中，寓意手法的运用能在作品和观者之间建立一种意义性关联，引领观者突破视觉形式的表象，去关注和体验形式中所隐含的相关意义。寓意手法在民间美术中运用比较广泛，如把莲花和鱼同时表现寓意"连年有余"，喜鹊画在梅树枝头上表示"喜上眉梢"等（图3-41）。

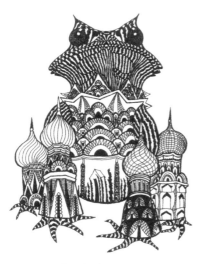

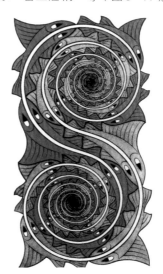

图3-39　青蛙与建筑共用形　　　　　图3-40　《鱼》/埃舍尔

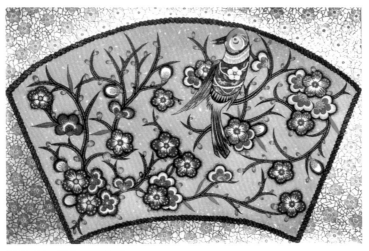

图3-41　喜上眉梢刺绣

课题训练

1. 收集以点、线、面、肌理为造型基本元素的艺术作品各1幅，并对其进行装饰特征分析。

2. 收集具有不同形式美特征的装饰艺术作品3幅，并对其进行形式美特征分析。

3. 收集具有不同造型处理特点的装饰艺术作品3幅，并对其进行造型分类和造型方法分析。

4. 从造型元素、形式美特征和造型处理特点出发，各挑选1至2幅作品加以临摹。

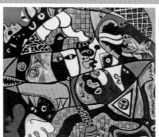

装饰画构图

第四章

　　构图即对整体画面的布局安排。装饰画构图的方法并无一个固定不变的模式，要想有新意，一定要在创意上多下功夫，千万不要太过拘谨，给自己设限太多。装饰画构图是比较自由的，它不受时间、地点、空间的限制，也不受自然物象的制约，可以尽情发挥想象力，从而构成超越自然、具有浓厚浪漫色彩的理想画面。但同时也要注意，装饰画构图虽无定法，但基本的要求还是要遵循的。装饰画一定是有规律、有秩序地安排和处理好各种形象，并赋予这些形象以特有的韵律感和节奏感，让画面的形象能井然有序地和谐相处，否则，失去了艺术大框架的约束，离艺术规律太远的构图是无法唤起人们的美感的。

一、装饰画构图基本原则

1 构图合理，布局新颖

画面构图是内容表达的载体，构图必须与画面内容相结合，相得益彰。装饰画构图与普通绘画不同，必须打破程式化构图惯例，多学习、多观察、多思考，把握主体形势定位，细思量、巧安排，做到画面构图别具一格，新颖独特（图4-1）。

图4-1 构图紧密的装饰作品

2 主体突出，形象鲜明

布局构图时必须强调主次关系，注意形象鲜明、主体突出。要做到这一点，画面一定要有视觉关注的中心，让它成为画面最有分量、最精彩与最耐看的部分，否则，会使画面失去视觉中心而变得平淡无味。可通过主体形象位置的合理安排来达到这一效果，即主体形象的面积大小对比，细节的刻画，色彩的衬托、对比等要素强化，由此达到主次分明，主体突出的目的（图4-2）。

3 虚实得当，轻重相宜

画面有形的部分为"实"空间，无形的空白部分为"虚"空间。在中国传统绘画中，对黑白虚实关系是极为讲究的，"计白当黑，宁虚勿实"讲的就是画面虚实对应的一种关系，在装饰画中尤其要注意画面的虚空间——空白的处理。这里讲的空白其实应看作画面的一个有机组成部分，它的安排是否得当，将影响到画面是否通透、有灵气，整体空间是否和谐。我国传统文化中的画像石、印章、剪纸艺术对虚实关系的安排，特别是对形象外轮廓线的起伏所形成的空白形是否美观，整体画面空白的大小、疏密、聚散是否和谐都是极为讲究的。其严谨的结构、高度概括和简洁的造型，让画面很难看到多余的空间（图4-3）。

图4-2 主体形象突出的作品

4 形式统一，构图完整

　　装饰画构图力求圆满完整，画面上不留多余空地，这一点与装饰功能和欣赏习惯有关。装饰画内容在表现上要求完整统一，不留缺憾；构图上要求每个形象都完整周全，不允许出现残缺形象，画面没有任何裁剪余地，强调整体统一的构图形式（图4-4）。

图4-3　构图疏密突出的作品/郭映娜　　图4-4　《酝酿女儿红》画面形式统一的作品/陈木华

二、装饰画构图的视角取向

装饰画构图的视角取向也就是构图时设计者的站立位置，是居高鸟瞰，还是仰天而观。设计者所在的位置不同，画面视角取向各不相同。

1 平视体视角

平视体视角即画面内容以面对面的正面图像展开，用正投影平行透视的方式，视线与物象正立面垂直，没有顶和侧面的描绘，只反映物象特征最生动的一个面。这类视角一般不受时间、空间的限制，形象间互不遮挡，以剪影轮廓的形式出现，边缘清晰，有直接、单纯、概括力强、整齐秩序的美感。强调影像效果，一般以形体的大小、线的疏密、色彩的明暗来处理层次（图4-5）。

图4-5　画面中动物采用平视体方式表现

2 立视体视角

立视体视角即设计者站在高于对象的位置，画面采用平行透视方式，但视点并不固定，画出对象的顶和侧面。方法是以物体的立面为基础，运用平行透视的方法，同时向左右画出约45°倾斜的平行线，产生顶面与另一侧面。这种视角方式适合表现具有空间感的建筑物、室内外、家具陈设等，画面有一定的场景感（图4-6）。

3 多变灵活的视角

装饰画视角具有很大的灵活性，需要打破常规，选择新颖别致的视角。通过平时的观察、思考与积累，多角度来展现画面内容。视角的选择是多方位的，除了平视、俯视、仰

图4-6　画面中的空间采用立视体方式表现

视、立视外，还可以通过叠加、反复、透叠、渐变、移位等手段获取。运用色彩浓淡、层次虚实来区分主要形象和次要形象，这种构图方式在东西方现代装饰绘画中经常可以看到（图4-7）。

图4-7　画面视角多变灵活的装饰作品

三、装饰画构图的表现形式

装饰画构图变化无穷，了解常规的构图形式更有助于发展创新，从常规中学习提高，举一反三，创作出优秀的作品。

1 对称式构图

对称式构图是传统装饰画中很常见的一种构图形式，它的特点就是画面中轴线左、右两边的物象基本相同，也就是体量和形象是对等的，这种构图形式给人稳定、庄重的感受。但一定要注意，这种对称关系和图案中严格划定的对称概念是不同的，当我们进行对称式构图布局时，在考虑左右两边形象对称的同时，还需考虑对局部形态的调整，在重复统一中求变化（图4-8）。

图4-8 《两个少女》画面左右有细微变化/陈立川

2 均衡式构图

均衡式构图很容易让人想起天平，天平左右秤盘中的物体和砝码的形状、大小不一，却可以让秤杆获得均衡。在画面构图中这种均衡感来自人的视觉及心理感受，来自画面内部严谨的组织结构及画面中多种因素的合理分配与组合。在均衡式构图中没有固定严谨的构图模式，与对称式构图相比，更显得自由（图4-9）。

3 散点式构图

散点式构图是画面上没有集中固定的视点，各形象互不遮挡，均衡展开在画面各个角落位置，是一种自由理想式的构图。这种构图给人疏密有序、有条不紊、统一协调的视觉感受（图4-10）。

图4-9 均衡式构图装饰作品/孙秋艳

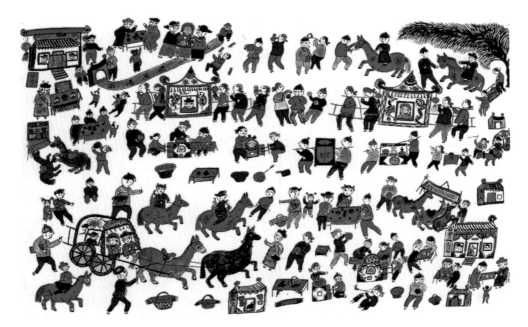

图4-10 《娶亲》画面采用散点式构图

4 中心式构图

中心式构图是画面中有明确的视觉中心，画面上所有形象围绕中心铺展，呈向心或放射状。这种构图重点突出，主次分明，给人印象深刻、画面感强烈的视觉感受（图4-11）。

5 连环式构图

连环式构图是将画面内容情节有组织地加以编排，层层展开推进。这种构图包容量大、叙述性强、视野宽阔。选择这种构图时需要注意内容间的相互衔接、首尾呼应、协调统一（图4-12）。

6 适合式构图

适合式构图，也就是所设计装饰画的构图一定要适

图4-11 《秋千》采用中心式构图/
王冬明

合特定的形，在绘制装饰画，特别是在工艺品上绘制装饰画时，常会碰到这类问题。要在限定的空间内，将画面物象安排得疏密得体，纵横有序，松紧适度，做到丰满而不拥塞，简洁而不空旷。中国古代的秦汉瓦当、战国漆器、刺绣以及希腊的瓶画等常用适合式构图（图4-13）。

图4-12　通过连环式构图衔接贯通的壁画

图4-13　杯子的适合式构图设计作品

7 分割式构图

分割式构图就是打破原画面单调呆板的格局，对原构图进行重新安排分配。这种构图一定要注意重构后的搭配与整体画面之间的平衡（图4-14）。

8 组合式构图

组合式构图是对已有的单一画面或某些局部加以组合，产生丰富的新构图。这种构图建立在素材式小品画面之上，没有"零部件"就无法进行组合构图。这种构图摒弃

图4-14　分割式构图装饰绘画

了传统的透视概念，完全打破了时间、空间、比例关系的局限，根据主题的需要在一幅画面上将本无直接关系，处在不同地点、时间的不同人物、景物通过一定画面分割或形式规律，并然有序地组合在一起。这种组合式构图方式主要是靠画面形象的主次、虚实、均衡等形式法则来统一画面，同时运用渗透、叠加等技法，使画面具有新奇、引人入胜的装饰效果（图4-15）。

图4-15　《我的父亲母亲》采用组合式构图

课题训练

1. 收集不同构图特征的装饰艺术作品共3幅，并对其进行装饰构图特点分析。

2. 从不同构图表现形式出发，挑选1至2幅作品加以临摹。

3. 在临摹不同构图特点的装饰绘画作品基础上，创作2至3幅不同构图特征的装饰绘画草图。

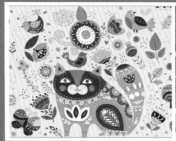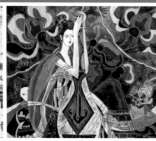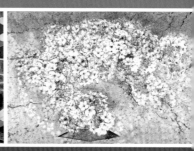

装饰画的色彩

第五章

　　色彩是一种视觉语言，它向我们展示绚丽多彩的世界，同时也成为我们美化生活、表达个性、抒发情感的一种媒介。人的视觉对色彩的特殊敏感性，使其在视觉艺术中往往成为最引人注目的因素，所谓"远看色彩近看花"，便生动地说明了色彩在画面中的重要意义。在装饰画中，色彩是依赖于造型和形式而存在的，可以说只有色彩、造型和形式之间达到和谐、统一的关系，所设计的装饰画才能产生完美的视觉效果。一般来说，装饰画的色彩具有简练、单纯、明快、浪漫、夸张等特点，其虽然来源于自然色彩，但并不受自然色彩的影响，而是在自然色彩的基础上进行概括和提炼，或者根据审美的需要，大胆地进行主观想象和创造，形成合乎人的主观情感的色彩组合。

一、色彩的基本知识

1 色彩的分类和属性

（1）色彩的分类

色彩可以分为两大色系，即无彩色系和有彩色系。无彩色系是指白色、黑色以及由白、黑两色相调和形成的各种深浅不同的灰色。无彩色习惯上又称为中性色，它们只有明度变化，而没有色相和纯度的变化，也就是说只有明暗的关系，没有色彩的倾向性。它们的明度常常用黑白度来表示，越接近白色的无彩色，明度越高，越接近黑色的无彩色，明度越低，白色和黑色为明度最高和明度最低的极色。无彩色在装饰画中一般具有减弱对比、协调色彩、稳定画面的作用，有时它们也单独用来构成画面。

有彩色系又简称为彩色系，是指可见光谱中的所有色彩。具体地说，有彩色系是指红、橙、黄、绿、青、蓝、紫以及它们相互之间不同比例混合所得到的色彩，也包括它们与无彩色相混合而产生的千变万化的色彩。有彩色系的颜色不但有明度变化，还有色相和纯度的变化，即任何一种颜色都有其特定的色相、明度和纯度，色彩学上将这三者称为色彩的三要素或三属性。熟悉和掌握这些属性，对于装饰画中色彩的运用有着重要的意义。

（2）色彩的属性

① 色相

色相是指色彩的不同相貌，它是区别色彩种类的名称，也是色彩的主要特征。从光学上讲，各种色相是由射入人眼的光线的波长决定的，不同波长的光给人的色彩感受是不同的。在光谱中，红、橙、黄、绿、青、蓝、紫代表不同波长的光，所以其代表的色相也不相同，这种不同就属于色相差别。色相对人的心理、情感有极大的影响力，不同的色相其象征意义和给人的心理感觉是不同的。在装饰画设计中，我们应善于利用色相变化来丰富其色彩效果（图5-1）。

② 明度

明度是指色彩的明暗程度，又称亮度或深浅度。不同物象由于反射光量的不同，会产生颜色的明暗差别，这种差别就体现为明度的不同。明度是所有色彩都具有的属性，任何色彩

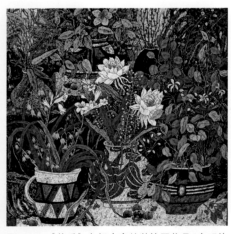

图5-1 《花季》色相丰富的装饰画作品/李明伟

都可以还原为明度关系来表现，明度关系可以说是色彩关系的基础。色彩的明度包含两种情况：一种是同一色相不同明度，如同一种颜色加入不同量的黑色或白色混合以后能产生各种不同的明暗层次；另一种是不同色相不同明度。每一种色相都有相应的明度，如纯色中黄色明度最高，蓝紫色明度最低，红色、绿色明度居中。色彩的明度变化往往会影响其纯度和色性，如红色加入白色后明度提高了，纯度却降低了，并略显冷味；红色加入黑色以后明度、纯度都降低了，并产生不同程度的冷暖变化（图5-2）。

图5-2　高明度装饰画作品

③ 纯度

纯度是指色彩的纯净程度，又称鲜艳度、饱和度和彩度。它是由颜色中所含有色成分的比例决定的，比例越大，则色彩越纯；比例越小，则色彩越灰。纯度高的色彩一般显得鲜艳，纯度低的色彩一般比较灰浊。当一种颜色调和了黑色、白色或其他色彩时，其纯度就会发生变化，如一种纯色逐渐加入不同量的同明度中性灰色，就会得到明度相同纯度不同的一系列色彩。降低色彩纯度的方法有两种：一种是加入黑色、白色或不同明度的灰色，另一种是加入互补色（图5-3）。

图5-3　低纯度装饰画作品

④ 冷暖

色彩的冷暖并非色彩本身固有的属性，它是一种人们日常生活经验中的心理反应。如红色、黄色、橙色等色彩往往使人联想到太阳、火焰，从而使人产生温暖的感觉；青色、蓝色等色彩往往使人联想到大海、冰川，从而令人产生凉爽的感觉。可以说，任何一种色彩都具有冷暖属性，但色彩的冷暖感觉是相对而言的。如绿色与橙色比偏冷，而与蓝色比则偏暖；中黄色与柠檬黄色比偏暖，而与橘黄色比却偏冷。色彩的冷暖还受明度和纯度的影响，暖色加白色或黑色会偏冷，冷色加白色或黑色会偏暖。高纯度的冷色显得更冷，高纯度的暖色显得更暖（图5-4）。

图5-4　暖色调装饰画作品/林子豪

2 色彩的心理体验与色彩情感

色彩的心理体验与色彩情感是指特定的色彩在人们心理上产生的相应影响以及由此所引发的审美情感，它以人对色彩的生理反应为基础，同时融入了民族、地域、社会心理、年龄、个性差异等诸多因素的影响，是人对客观世界主观反映的结果。对色彩的心理体验、色彩的情感的重视与研究，可以深化我们对色彩的认识，为装饰画的创作注入更多的情感内涵和精神价值。

（1）色彩的心理体验

① 进退与胀缩

当我们观察色彩时，感觉比实际距离近的色彩叫前进色，感觉比实际距离远的色彩叫后退色，感觉有扩张趋势的色彩叫膨胀色，感觉有缩小趋势的色彩叫收缩色，如白色背景上同面积的红色与蓝色，红色比蓝色感觉离我们近，面积也比蓝色大。

色彩的进退、胀缩感有如下规律：暖色、高纯度色、亮色、对比强的色彩一般给人以前进、膨胀感；冷色、低纯度色、暗色、对比弱的色彩一般给人以后退、收缩感。可见，色彩的进退与胀缩感是受色相、纯度、明度、冷暖等诸多因素影响的，它是色彩在生理、心理上的一种错觉反映。在装饰画设计中，充分地运用色彩的这一错觉现象，可以强化色彩的层次关系，营造画面的空间感（图5-5）。

图5-5　色彩强化了物象的前后关系

② 轻重与软硬

色彩的轻重感是物体色与视觉经验相结合而形成的重量感作用于人心理的结果。色彩的轻重感从明度的角度来分析，高明度的色彩感觉轻，低明度的色彩感觉重，如白色显得最轻，黑色显得最重。从纯度的角度来分析，纯度高的色彩感觉轻，纯度低的色彩感觉重。从色相的角度来分析，红色、黄色、橙色等暖色给人的感觉轻，蓝色、绿色、蓝紫色等冷色给人的感觉重。

色彩的软硬度也是一种心理作用，主要取决于色彩的明度、纯度和色彩之间的对比度。明度高的灰色系具有柔软感，明度低的灰色系具有坚硬感。纯度高的色彩具有坚硬感，纯度低的色彩具有柔软感。强对比色调具有坚硬感，弱对比色调具有柔软感（图5-6）。

图5-6　弱对比色调装饰画作品/张思华

③ 华丽与朴素

色彩的华丽与朴素感是指不同色彩以及色彩组合在心理上引起的不同审美感受。它受色相、明度、纯度和对比关系的影响。

色彩的华丽与朴素感从色相的角度来分析，有彩色系给人以华丽感，无彩色系给人以朴素感。暖色系给人以华丽感，冷色系给人以朴素感。从明度的角度来分析，明度高的色彩给人以华丽感，明度低的色彩给人以朴素感。从纯度的角度来分析，纯度高的色彩给人以华丽感，纯度低的色彩给人以朴素感。从对比的角度来分析，强对比的色调给人以华丽感，弱对比的色调给人以朴素感。强对比色调中补色对比的配色最具有华丽感（图5-7、图5-8）。

图5-7　《瓶荷》暖色高明度人物画/胡永凯

图5-8　冷色低明度人物画/李静

④ 积极与消极

不同的色彩能给人带来不同的心理上的影响。凡是使人觉得兴奋、刺激性强的色彩都属于积极的色彩，凡是使人觉得消沉或沉静的色彩都属于消极的色彩。

色彩的积极或消极感也受色相、明度、纯度和对比关系的影响。从色相的角度来分析，偏红色、橙色的暖色系给人以兴奋感；偏蓝色、青色的冷色系给人以消极感。从明度的角度来分析，明度高的色彩给人以兴奋感，明度低的色彩给人以消极感。从纯度的角度来分析，纯度高的色彩给人以兴奋感，纯度低的色彩给人以消极感。因此，暖色系中明度高而鲜艳的色彩显得更积极，冷色系中明度低而灰暗的色彩显得更消极。另外，强对比的色调给人以积极感，弱对比的色调给人以消极感（图5-9、图5-10）。

图5-9 《山家》暖色调作品/陈新华　　图5-10 灰暗冷色调作品

（2）色彩的情感

① 色彩的记忆和联想

我们在生活中感觉到的色彩会以某种形式贮存在大脑中，在一定情景和条件下，能被想起来，这就是色彩的记忆。色彩的记忆与人的日常生活经验有密切的关系，如看到火焰、血液等，会在内心产生关于红色的记忆；看到草地、树叶等，会在心里产生关于绿色的记忆……如此日积月累，人们便在头脑中形成了对外部世界的色彩记忆，这种记忆与人的心理和情感体验相融合，便逐渐产生了色彩的审美意识。

记忆中的色彩一般来说纯度与明度偏高。如记忆中香蕉的黄色，比香蕉的实际黄色更鲜艳、更强化。一般情况下，暖色系要比冷色系的色彩记忆性强，高纯度要比低纯度色记忆率高，原色比中间色容易记忆，华丽的色调比朴素的色调易于唤起大脑的记忆。无彩色的记忆效果差，但与其他色彩合用却可以提高它们的记忆率。另外，人对色彩的记忆会由于年龄、性别、个性、教育、职业、自然环境及社会环境的不同而显示出较大差别。

当我们看色彩时，常会想起记忆中与该色相关的物象或体验到某种特定的感情因素，这就是色彩的联想。色彩联想是通过过去的经验、记忆或知识而取得的。生活中种种色彩变化在人们头脑中留下不可磨灭的印象，所以，当某一种色彩或色调出现时，往往会引起人们感情上的共鸣。在装饰画设计中，充分发挥色彩的联想效应，能在作品和观众的内心之间建立起一种沟通机制，有效地强化作品的艺术内涵。

② 色彩的象征性

色彩虽属物理现象，但它具有很多意味和象征意义，人们可展开想象的翅膀，利用丰富的色彩讲述动人的故事。色彩的象征性是人们对色彩联想的结果，最初的色彩联想较直接简单，看到红色联想到太阳、火、血等。随着社会的进步，人们对色彩的联想由具体事物联想发展成为抽象的联想。象征是由联想经过概念的转换后形成的思维方式，能够深刻地以色彩传达人的观念与精神语言。如不同社会、民族、地区、民俗、文化意义中约定俗成的色彩语言呈现为特定视角的内涵与规范，对事物的联想才能形成某种象征概念。象征概念又需要通过联想才能产生信息传递，联想与象征手法力图增添表现性效果，它应建立在心理视觉经验及文化语义基础之上，又需从多种艺术形式的表现借鉴中构架处理方法与技巧。

a. 黄色。黄色的明度、纯度最高，是阳光色，象征光明与智能。我国古代以黄色为帝王专用色彩，在西方，黄色与基督教有关。黄色与暗色搭配显得更加辉煌积极；与橙色搭配更加饱和强烈，与红色搭配犹如节日喧闹的锣鼓声，表现出欢乐、喜庆。

b. 红色。红色使人联想到火焰、血液、太阳。象征热情、活泼、旺盛与吉祥、饱满、幸福，能激发向上的情绪。相反又表示恐怖。红色与黑色搭配，红色即刻迸发出最大的不可征服的超凡的热情。

c. 绿色。绿色是大自然的草木色，意味着自然生命、生长、丰饶、充实、平静与希望，象征青春与和平。当今人们也赋予绿色更深刻的含义，它是环境保护的代名词，在交通信号中象征着前进与安全，但在西方也有嫉妒、恶魔的贬低含义。

d. 橙色。橙色是火焰色，是温暖的颜色，具有活力、愉快、喜悦的象征意义。橙色加黑色变成没有生气的干瘪的褐色，表示沉着、安定、茶香、古香古色、深情、悲观拘谨。

e. 蓝色。蓝色是最冷的色，使人联想到天空、海洋、远山，它给人以透明、寒冷、流动、深远以及内向、收缩、消极的感觉。中国人认为蓝色象征不朽，但西方人认为是象征信仰和希望。蓝色有时也带点忧郁、感伤的情调。

f. 紫色。紫色给人以高贵、庄严、神秘感，易引起人心理上的忧郁不安。紫色具有两面性，有时富于鼓舞性，有时又具有胁迫性。它也有一种优雅、可爱的效果，是一种芳香女性化的色彩。

g. 白色。白色象征纯洁、清白、诚实、无私、神圣、真理、正义感、光明。在中国传统习俗上是丧事用色，而在西方则象征纯洁、坚贞。

h. 黑色。黑色使人联想到黑暗、悲哀、寂寞、深不可测、稳定、沉着、永恒、死亡、绝望、坚硬、罪恶、恐怖、忠毅、鲁莽等。

i.灰色。灰色给人平静、朴素、淡泊、安宁的感觉，灰色能使躁动的色彩平静下来，调和画面的气氛。

色彩的象征性不但有地域、民族的差异，也有时代的区别。因为，不同时代人们的思想意识、生活方式、审美趣味等都各不相同，所以对色彩的审美感受也必然产生变化，所谓"流行色"就是人们的色彩审美心理发生改变的产物。一旦某些色彩符合了人们的认识、理想、兴趣、爱好、欲望时，这些具有特殊感染力的色彩便会流行开来，并成为时代精神的一种象征。在装饰画设计中，应了解色彩的流行趋势，以便更好地把握人们对色彩的好恶，创造出具有时代气息的艺术作品来。

二、装饰色彩的本质与特征

　　装饰色彩以色彩为基础，把自然的色彩加以强化、变换和转移，摆脱对自然色彩关系的依赖，带上一定的主观意愿和感情，在创作中以理想化的手法和浪漫的情调去自由运用色彩，根据表现的需要强调色彩构成的和谐、夸张和变化，并讲究色彩的意象化处理及形式趣味。装饰色彩可将色彩平面化，强调二维空间式的画面语言表达，着重于物象间色彩组合形式与构成关系。装饰色彩淡化了真实性和逼真感，强调个性化的色彩认识与感受，加强了色彩的设计意识与象征意义（图5–11）。

1 色彩的平面化

　　平面化色彩的空间表达方式是将明度、纯度、冷暖层次推移与虚实疏密对比关系定为色块间的纯粹对比构成关系。物体表达方式也是在排除光影效果所呈现的体积感和质感后，以单纯的色块对比而获得自身的表达，所有色彩要素的符号化倾向更为突出。

　　色彩的平面化表达在空间的体量、色彩的调配、构图的调度、意境的表达等方面有着广阔的天地。由于它不受客观物象实感的牵制，因此在主观意愿及想象象征方面获得了极大的创作自由。无现实依据的意象形象经过平面色彩的表现，才能创造出理想的视觉化效果。不同时间与空间色彩更易获得协调一致的形式（图5–12）。

图5–11　根据画面需要变化色调/康艳

2 色彩的主观性

　　自然界中的色彩是变化无穷、美妙万千的，但不是所有的自然色彩都能适

图5–12　不同时空物象的色彩表现/朱雨萌

图5-13 《两条鱼》主观调整鱼的色彩/王晗

应装饰画色彩要求，有些就不能直接使用，这时就必须对自然色彩进行一些必要的调整、概括和归纳，既尊重自然又将自己的意图与画面的需要相互联系，灵活地把归纳概括后的色彩运用到装饰画中（图5-13）。

归纳自然中的色彩不能局限于表现物象的表面色彩，既可以根据所表现的物象的色彩设色，也可以不依据这一形态的色彩，而将其他美妙的自然色彩归纳概括用于所要表现的形态，将归纳的色彩面积，按大致比例用条块的方法描绘于纸面，然后将这种比例关系运用于所设计的图案，便可把色彩关系转化过来。根据对自然界某些物象的色彩感受、记忆来着色，调整色彩记录的色彩组合以及在整体结构中所占的面积比例。如果不做这种色彩记录，只凭色彩在脑海中留下的印象加以运用必会形成自己的习惯用色。在运用记忆色彩时，可经常根据一些大的冷暖变化以及大的色相差别构成的色调来着色，千万不能让习惯色影响创作。

由于历史的积淀，人们在长期实践中对于色彩的感受和个人情感差异给色彩蒙上了一层主观性，这种主观色彩受年龄、性别、民族、性格、职业、文化素质等诸方面的因素的影响。如红牡丹可变成黑牡丹、绿牡丹、金牡丹、银牡丹，绿竹子可变成赤竹、墨竹。色彩的假定性形成装饰画独特的装饰风格，色彩的复杂性变成单纯性，自然中复杂的色彩被概括为几个色彩或者一个色相的明度层次变化。淡化真实性和逼真感，强调个性化的色彩与感受，加强了色彩的设计意识。寻找最美的色彩因素与色彩关系，人为地营造出一种别具风格的色彩氛围，强化设计意图，体现和谐统一的布局，这种主观性是视觉心理的反映。

三、装饰画色彩的应用

装饰画上的色彩都是通过各种色彩关系呈现的，它们或对比，或调和，相互渗透、交叉叠压，运用丰富的色彩语言，组织搭建出画面色彩的情感与节奏。

1 装饰画色彩的对比

在装饰画面上，只要存在两种以上的色彩就会产生对比。感知画面上的色彩也就是感知色彩间的差异。装饰画面中常用的色彩对比有如下几种。

（1）色相对比

色相对比即是各种色彩之间的直接对比，这些色彩未经调配，相互之间以自身原来的面貌呈现。色相对比的画面具有单纯简洁、明快直接的特点（图5-14）。

图5-14 装饰画面的色相对比/迟巧燕

（2）明度对比

明度对比即色彩之间的明度差异形成的对比。在装饰画面中不同明度色彩的强弱、面积、层次组成三种不同对比，明度对比强、反差大，形成清晰的强对比；明度对比适中，色彩关系柔和，形成舒缓的中对比；明度对比接近，形成高调或低调弱对比（图5-15）。

（3）纯度对比

纯度对比即色彩之间的鲜浊度对比，纯度对比也存在着高中低三种情况。高纯度对比即原色与浊色间的对比；中纯度对比即调配次数在1至2次之间的色彩对比；低纯度对比即色彩经过多次调配，浊度增加，色相不明，这些色彩组成的画面具有内敛含蓄、厚重沉闷的特

图5-15 《九歌之一》明度的弱对比/李少文

图5-16 中纯度对比装饰画/岳健平

点（图5-16）。

（4）冷暖对比

冷暖对比即冷暖色出现在同一幅画面上产生的对比，这种对比具有强烈刺激、醒目响亮的特点。巧妙的冷暖对比可做到大调和与小对比，如冷色调夜空下出现的小面积橙黄色灯光。避免过于强烈的对比还可以增强或减弱对比一方色彩的明度与纯度，达到既对比又强弱适中的效果（图5-17）。

（5）补色对比

补色对比即利用色彩之间的互补组织画面，补色画面具有浓艳、欢快、热烈的特点。补色画面一般以一组对比色为主，相对应的补色之间保持"万绿丛中一点红"的对比关系。在面积或主次关系上重点突出一种颜色，另一色适当减弱缩小，取得轻重得当、主次分明的画面效果（图5-18）。

图5-17 红与绿形成冷暖对比/李海玉

图5-18 橙黄与蓝形成补色对比

2 装饰画色彩的调和

色彩的调和是与色彩对比相对应的，有对比就必然有调和。在色彩的色相、明度与纯度关系中，有一个因素相同即获得对比的调和；有两个因素相同，即获得近似的调和。装饰画色彩的调和主要包括以下方面。

（1）主调调和

主调调和即选择某一主体色调统领画面，使画面产生色彩调和感，或柔和清雅，或活泼艳丽，或内敛含蓄。主调调和的匠心独运便于确保画面整体关系的同时又不失细节变化（图5–19）。

（2）弱对比调和

弱对比调和即减弱色彩对比双方的强度，达到减少刺激、软化双方、加强调和的目的。色彩的弱对比调和有色相的弱对比、明度弱对比、纯度弱对比（图5–20）。

图5–19　《虞美人》黄色主调调和作品/吕欢呼　　　　图5–20　弱对比调和作品/张向轩

（3）秩序调和

秩序调和即运用色彩渐次变化产生节奏、层次与秩序，从而取得画面色彩的调和。秩序的调和使原本对立的色彩关系通过渐变得以缓冲与交流，对比色通过相互适应得以缓和，达到和谐的画面效果（图5–21）。

（4）量感调和

量感调和即通过调整色彩之间面积、形状、比例、方向获得的调和，画面中色彩力量达到均衡关系时便会产生调和感。在装饰画面上利用色彩传达出的不同量感，精心布置出等量均衡的色彩调和效果（图5–22）。

图5-21 《会唱歌的百合》黄与蓝的
秩序调和作品/王飞

图5-22 量感调和作品/陈晶莹

3 装饰画色彩的汲取与借鉴

(1) 传统色彩

　　传统色彩是指一个民族世代相传的，在各类艺术中具有代表性的色彩特征。彩陶的用色以黑色和红色为主，屋灰、贝粉颜料的粉白色和青蓝色也有少量使用，有古朴、粗犷的效果。战国的漆器以黑、朱两色为主，再加赭黄色、金银色，间或使用灰绿、白、赤赭等色，有一种热烈、温暖、庄重、富贵之感；汉代织锦，唐代的三彩以黄、绿、白、赭为主，饱满丰富；敦煌壁画有丰富的色彩变化；青花色以青白两色为主，一色多变，层次丰富。古彩色的五彩包括矾红、古黄、古紫、古翠、古大绿、古苦绿、古水绿等色，色彩单纯强烈，再加古金更显雍容华贵（图5-23）。

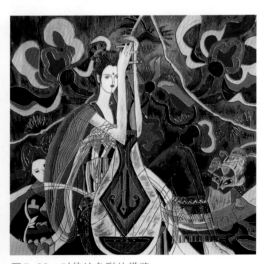

图5-23 对传统色彩的借鉴

(2) 民间色彩

　　民间色包括年画、剪纸、刺绣、彩塑等各自的色彩特点，它既原始又现代。木版年画的色彩配置代表了各地区年画的风格特点，比如天津杨柳青年画以粉金晕染，用粉紫、橙、绿较多，画面柔美和谐。少数民族服饰色泽浓艳的纹饰与深色的衣底形成鲜明的对比，斑斓富丽，色彩间经常

巧妙地运用黑白来间隔。黑底上用大红、玫瑰红、粉绿等色；腰吊以桃红色为主，间或有少量的群青、粉绿、白、黑等。各民族有各民族的色彩风格，无一雷同（图5-24）。

（3）绘画色彩

① 西方绘画色彩

西方绘画色彩给人的总体印象是丰富、浓艳和空间感较强。古典主义绘画主要以赭、褐、黄色调为多，显沉闷灰暗。而印象派的色彩观发生了巨大的变化，前期印象派以日光七色为基础，运用不混合颜色，采用色彩并列手法组成色调，将各种高纯度的色用小笔触分开描绘，增强色与色的对比，尤其是红与绿、黄与紫补色并置，提高色彩的视觉效果。后期印象派追求室外光的色彩，以求"主观化的客观"。重视形和构成形的线条和色块，使之富

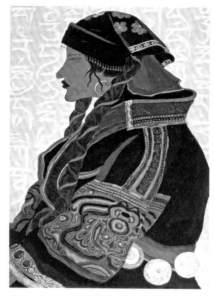

图5-24　对少数民族服饰色彩借鉴
／易云霞

有体积感和装饰效果，以纯净而鲜明辉煌神秘的色彩、粗犷的用笔和东方风味的装饰美来打动人。色彩大多以绿、蓝、赭、黄、深青、藏青、翠绿和橙黄色调为主。抽象主义的色彩表现从自然物象出发，大胆简约地抽取具体物象中富于表现特征的色彩因素，使用合理的色彩分割和平面化处理，色彩与线、块面、形的构成关系也能影响到人的心灵并激发想象（图5-25、图5-26）。

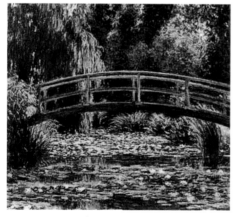

图5-25　风景绘画／莫奈（Monet）

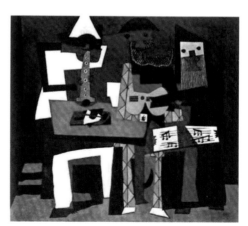

图5-26　立体主义绘画／毕加索

② 中国绘画色彩

中国绘画色彩从两方面借鉴：一是水墨色，二是重彩色。水墨色是近一千年来最具代

表性的绘画色彩，以无彩色的黑白灰为基色，加上适量有彩色的特点。墨色虽是单色，但它能表现体积、质感、空间、意境和色泽变化，通过焦、浓、重、淡、清之丰富的色彩层次，再加上勾、皴、擦、点、渲、染等笔法，施加浓墨、焦黑、破墨、积墨等特殊技巧，在浓中求淡，淡中求浓，落突相生，达到墨中有色、色中有墨的微妙境界。水墨画是世界上独一无二的艺术形式（图5-27）。

重彩主要用于壁画和纸本画，以矿物质颜色为主。其特点和谐深沉厚重，不易变色，如朱砂、赭石、石青、石绿、雄黄等，另外还有珍贵的玛瑙、水晶、珍珠颜料。白色一般分为铅白和锌白，白色色质稳。石青、石绿、朱砂、雄黄是化学颜料调不出来的，加上晶体的光泽，增强了色彩明度并具有特殊效果（图5-28）。

图5-27　水墨装饰画/马晓娟

图5-28　重彩装饰画/翟鹰

课题训练

1. 收集不同色彩特征的装饰艺术作品共3幅，并对其进行色彩特点分析。

2. 从不同装饰色彩表现出发，挑选1至2幅作品加以临摹。

3. 在临摹具有不同色彩特点的装饰绘画作品基础上，创作2至3幅不同色彩特征的装饰绘画草图。

装饰画绘制
与表现技法

第六章

　　装饰画作为一种独特的艺术形式，具有独立的审美意蕴和别具一格的表现形式。装饰画主要通过装饰性的艺术语言和手段诠释艺术作品。在装饰画创作过程中尝试对各类表现技法进行运用与扩展，并大胆、有效地利用和挖掘各类材质的美，以及能适用于不同材质的表现方式，为我们带来装饰绘画丰富的视觉语言和空间，使装饰绘画更加充满精神特性和表现力。

一、装饰画工具与应用

　　绘制装饰画所使用的工具材料极为丰富，并不断出现新工具，为丰富装饰画设计提供了多种可能。装饰画绘制工具大致可分为两类，一类是由软质笔和颜料组成，需要调配后才能使用的软笔类工具；另一类是可以直接使用的硬质笔类。软笔类工具虽然需进行调制，但色彩极丰富，且表现力强。硬笔类工具，一支笔就是一种固定的颜色，有一定的局限性。但使用方便，操控性好，色彩直观，只要使用得当，同样可以绘制出理想的画面。

1 软笔工具

（1）水粉、水彩工具

　　水粉和水彩工具是装饰画经常使用的绘制工具。它们具有价格便宜、表现力强等优点。水粉颜料品种多，色彩丰富，覆盖力强，厚薄画法皆宜；水彩透明度好，结合技法可以获得意想不到的特殊效果。绘制装饰画时可以使用平涂、湿画、干画、接色、扫笔等手法（图6-1）。

图6-1　水粉颜料绘制的装饰画/田筠妍

（2）国画工具

　　国画工具包括笔、墨、宣纸、国画颜料。国画色彩种类较水粉、水彩少，色彩感觉温和，纯度偏低，适合渲染、接色、积水。国画的宣纸种类极为丰富，不仅有生、熟之分，还有金、皮、仿古、撒金、撒银等（图6-2）。

（3）油画工具

　　油画工具包括油画笔、油画颜色、刮刀、松节油、画布等。油画颜料具有色彩丰富、覆盖力强、有厚重感等特点。在现代装饰画绘制中，油画工具材料除了可以单独使用外，还可与油画棒、立德粉、透明胶水等材料结

图6-2　国画颜料绘制的装饰画

合使用。

（4）丙烯工具

丙烯颜料集中了油画颜料和水彩水粉的性能特点，具有水溶性、速干性及干后的防水性。稀释后的丙烯颜料可以如水彩般薄而透明，而用水少时则如水粉般可均匀涂抹，若用厚重的表达又有油画的效果。跟水粉比起来，丙烯颜料干湿变化较小，既不会破坏底层色彩，又不会因干湿变化导致色彩灰暗，所以，即使涂抹数层也可保持色彩的鲜艳。

2 硬笔工具

硬笔工具指各种类型的成品硬质笔，它们有水性、油性和粗细之分。硬笔工具笔头部分由复合纤维材料制成，填色时有别于软笔，必须有很强的用笔基本功。硬质笔具有使用方便、操控性好、色彩直观的特点，但最大的缺陷是只能在有限范围内选择色彩。随着社会需求的增加，市场上的硬笔色彩也在不断丰富，从原来的十几种增加到几十种甚至上百种。常用的硬笔工具有以下几种。

（1）马克笔

马克笔主要分为水性和油性两种，它们都具有速干性、使用方便、表现力强的特点，多用于设计草图和产品效果图。油性马克笔可防水，色彩纯度较高。笔头的形状以及大小不同，表现出来的线条也不同。马克笔用笔不宜多次混合重叠，因其特性是快速简洁，混合重叠太多会使画面混沌一片，破坏层次（图6-3）。

（2）荧光笔

荧光笔是做记号用的笔，内含有荧光剂，它遇到紫外线（太阳光、日光灯、水银灯比较多）时会产生荧光效应，发出白光，从而使颜色看起来有刺眼的荧光感觉。荧光笔多为水性，色彩较少。用荧光笔涂出的色彩非常鲜艳、刺眼，色彩透明度很高，

图6-3　马克笔装饰表现/盛恒晴

可结合黑白灰或与低纯度色做小面积对比，往往能起到画龙点睛的作用。

（3）珠光笔

珠光笔通常为油性，笔色在各种色彩下呈现珍珠般色泽，富丽华贵。其色彩偏少，笔头较小，不易作大面积涂色。金、银色也属珠光笔范畴，与低纯度、低明度色彩结合使用时更显珠光效果。

（4）针管笔

针管笔又称绘图墨水笔，是专门用于绘制墨线线条图的工具，可画出精确的且具有相同宽度的线条。针管笔有不同粗细，其针管管径有从0.1～2.0mm的不同规格，颜色常为黑色，多用于勾线。针管笔因墨水不同，有时线条遇水后会渗开，使用前需要做滴水试验。

（5）彩色铅笔

彩色铅笔也分为两种，一种是可溶性彩色铅笔（可溶于水），另一种是不溶性彩色铅笔（不能溶于水）。不溶性彩色铅笔可分为干性和油性，我们从市面上买的大部分都是不溶性彩色铅笔。可溶性彩色铅笔又叫水彩色铅笔，在没有蘸水前和不溶性彩色铅笔的效果是一样的。可是在蘸上水之后就会变得像水彩一样，颜色非常鲜艳亮丽，而且色彩很柔和（图6-4）。

图6-4　彩色铅笔表现出明亮多变的效果/刘奇奇

（6）色粉笔

色粉笔又称软色粉，是一种用颜料粉末制成的干粉笔，一般为8～10cm长的圆棒或方棒，它的颗粒较细，使用所绘制的画面一般比较柔和、优美，但它的色彩饱和度一般不高，也不适合进行太过细腻的细节刻画，所以画面常常以淳朴、自然见长。

（7）油画棒

油画棒是一种油性彩色绘画工具，手感细腻、滑爽，铺展性好，叠色、混色性能优异。油画棒笔头较粗，宜作大面积涂色，与油性勾线笔结合使用更具效果。以油画棒为主要工具的画面不宜放在阳光或者高温环境下。

（8）蜡笔

　　蜡笔为颜料粉和蜡混合制成，色彩丰富。蜡笔没有渗透性，是靠附着力固定在画面上，不宜使用过于光滑的纸板，亦不能通过色彩的反复叠加求得复合色。蜡笔单色使用较难取得理想的效果，通常几种颜色同时交错蹭擦才易获得饱满丰富的画面。蜡笔因笔头较粗，不易在小画幅上使用。由于蜡不溶于水，在制作某些特效时，蜡笔常常起到关键作用（图6-5）。

图6-5　蜡笔静物绘画/白丹

二、平面表现技法

在装饰设计的形式语言中，表现技法是构图的深化，是造型的继续。相同的主题，相同的内容，采用不同的表现技法，将会产生不同的视觉效果，传递给人的感受和信息也会完全不同。装饰的平面表现技法是指以绘制为主要制作手段的各种方法。

1 黑白法

黑与白是极度色，再加上两者之间的灰色过渡，便形成了一个相对独立的艺术类别——黑白装饰画。黑白装饰画将自然界各种颜色的客观事物归纳在黑白相间的界面之中。而黑白交融的极度反差刺激着我们的视觉神经，无限的距离感和空间感凝固于黑色与白色的概念世界中。

黑白装饰最显要的特征是明度上的距离感，黑色与白色与众不同，它们恒久不变的凝固而冷酷的视觉感受，给人们预留了无限的遐想空间，可以适应多元的表现手段。黑与白将我们带入明度的两极，强烈的对比无疑添加了图形的厚重感。因此，这种距离感强烈的空间效应体现了无际的宽容，或许近在咫尺之间，或许广阔无限。

黑白法基本方法：首先将绘制的形象进行黑白区域的限定，然后用黑色、白色进行均匀或有变化的填涂。很多情况下，白色部分只要在纸面上留下空白即可（图6-6、图6-7）。

图6-6　黑白法作品/余振鹏

图6-7　黑白法作品/许任淙

2 平涂法

平涂法基本方法：根据所描绘的形象，调制饱和的颜色（稀稠比例适中），用匀线形式画出外形，然后平涂颜色（图6-8、图6-9）。

图6-8 平涂法作品/孟纯薇

图6-9 平涂法作品/艾珈宇

平涂法快捷方法有以下三种。

a.在裱好的纸上绘制所需要的色彩，待干后，根据需要勾出不同的造型并剪下，然后拼在正式的画面上，其效果要均匀、统一，但只适用于大块色彩的应用。

b.运用多种不同彩纸进行剪贴，目的是以快速的方法完成整体画面效果。

c.把画面完成稿通过扫描置入电脑中，然后用填色软件绘制画面效果，更加突出平涂的特点。

采用颜色绘制平涂法画面时，注意有的纯色较难涂匀，可在单一的颜色中加入少许白色，这样就更容易涂匀了。

3 晕染法

晕染法基本方法：由装饰形态的暗部开始，用清水将颜色由浓洗染到淡，使形象产生黑、白、灰的自然过渡，达到含蓄、秀润的效果。

晕染法取得趣味、活跃效果的方法有以下三种：

a.调制好黑、白、灰三种不同明度的颜色，在一个形态上同时画出，然后用清水连接

黑、白、灰的衔接处，为了使效果更加自然，可用嘴轻轻吹连接的部分，即可产生活泼而富有趣味的晕染效果。

b.用透明水色、生宣纸或餐巾纸制作：先将透明水色用水调淡（首先选择浅色），再把吸水性强的生宣纸或餐巾纸进行多种角度叠压，然后用手轻拿纸，将四分之三放入稀溶的透明水色中，取出后再将前四分之二放入另一种水色中。如果还想让色彩更加丰富一些，可再将前四分之一放入其他颜色里，然后轻轻打开纸张，即展现出丰富、朦胧的自然效果。可以将之作为底色，或剪拼成不同的造型。

c.先在纸面上涂一遍清水，水分要充足，然后根据形状的需要进行着色，待着色部位快干时，再用清水滴上即可产生生动的晕染效果。

晕染的活泼性及自然效果，可根据画面所要求的各种造型特点来灵活运用（图6-10、图6-11）。

图6-10　晕染法作品/张聪

图6-11　晕染法作品/纪岩

4 喷绘法

喷绘法是以喷笔等喷绘工具为主的绘制方法，其基本方法有以下四种：

a.运用压力气泵、喷笔喷制：在硬纸板上雕刻出所需要喷制的图形，并将图形放在纸面上，接着将镂空的部分喷上颜色，喷后遮挡起来，再在别的部位进行喷色，循环往复，直至完成。

b.用牙刷喷制：首先用牙刷蘸上调好的颜色，然后用细笔杆（或小刀）拨动牙刷刷毛，即可在纸面上产生密集的色点，调整牙刷和纸面的距离可使色点产生不同的大小变化。

c.用海绵作工具：将海绵轻轻地沾上调好的色彩，以点的手法蘸在画面上，点色时力度要轻重结合，即可出现喷绘的效果。采用此法用色要稍干些。

d. 把透明水色倒入空的香水瓶中，根据图形需要进行喷色，即可产生喷绘的效果（图6-12、图6-13）。

图6-12　喷绘法作品/陈玮

图6-13　喷绘法作品/张丽

5 透叠法

透叠法是装饰设计中经常采用的一种表现手法，是形体与形体前后之间的一种叠压，既丰富造型特点，又能增加整个画面的活泼感。

透叠法基本方法有以下两种：

a. 先画出画面的装饰造型，再在相同的位置画出后面的造型，这样前后造型即相互叠压，产生透叠效果。无论人物或其他各种造型产生透叠，都能发展成透叠形式，即造型线部分重叠。

b. 利用水彩手法透叠：首先画出整个形体，然后用单色平涂，根据每个造型的不同颜色进行着色，待颜色干后，再根据每个造型所需进行局部的再一次平涂，以此往复，便会产生较好的透叠效果（因水彩透明性强，故透叠手法较为明显）（图6-14、图6-15）。

图6-14　透叠法作品/孔垂柳

图6-15　透叠法作品/司博

三、材质表现技法

装饰画的材质表现技法是指因材施艺，运用各种现成的材质、材料进行工艺加工的技法。由于要装饰的对象不同，故工艺制作手法也丰富多变。

1 编织法

编织法是使用各种不同的编织材料，运用不同的编织工艺进行设计和工艺制作的方法，此法能产生多种多样的编织效果（图6-16～图6-18）。

图6-16 编织法作品/司博

图6-17 编织法作品/杨晓君

图6-18 编织法作品/金辉

（1）装饰材料

编织工艺所能采用的材料繁多，有草、竹、藤、柳、羊毛、棉麻、腈纶、呢绒等。无论是天然纤维材料，还是非天然纤维材料，它们都有自己原始的形态、色泽、肌理、质感，都可以成为编织装饰技法的创作材料。

（2）装饰技法

创作者在制作编织作品过程中通过结、穿、绕、捆、缠、编、抽等多种工艺，从制作中寻找灵感，寻找新的编织方法。编织装饰设计在继承传统技艺的基础上可移植其他编织工艺的技巧，积极创造丰富的装饰形式和工艺制作手段。在糅进现代装饰设计的色彩、造型语言的同时，还可以同现代建筑、雕塑、装置艺术紧密结合，制作成由平面到半立体、立体的软雕塑，形成自己独特的艺术语言和特殊的表现形式，达到现代设计的理念和生活情趣的完美结合。

2 漆画法

漆画法是指以天然漆为主要原料的漆画，其技法复杂、深奥，这里只做简单的技法介绍，不做深入的艺术探讨（图6-19、图6-20）。

图6-19 漆画法作品/张红岩　　　　　图6-20 漆画法作品/司博

（1）装饰材料、工具

① 漆画材料

生漆（漆画的底板用漆）、推光漆（调配颜料用漆）、透明漆（漆画表层的罩漆，也是调色之理想用漆）、提庄漆（漆画表面的增光漆，可起到保护膜的作用）、黑推光漆（底板表层涂漆，亦可调和颜料作为黑色用，其色泽精美、雅致）、漆板。

② 漆画工具

牛角刮刀（用来调色、刮底灰）、漆刷、画笔、雕刻刀、水砂纸、砖瓦灰。

③ 工艺材料

漆画用材料种类繁多，一般常用的有金银粉、金银箔、螺钿、贝壳、干漆粉、古铜箔片、锡箔片、金属细粉等。

（2）装饰技法

磨漆往往需要综合运用多种工艺手段，通常可归纳为罩明、莳绘、镶嵌、变涂、刻漆以及雕填等技法，这里重点介绍以下五种。

① 罩明

首先要有意识地将漆底子处理得高低不平，然后罩上透明漆或透明彩漆，干燥后磨平。因底子高低不平，形成高的部位漆膜薄、低的部分漆膜厚的效果，从而产生一种若明若暗、若隐若现的朦胧变幻之美。

② 莳绘

即使用干漆粉之技法。此法简单易学，效果好。可先在底板的相应部位涂漆，然后根据色稿把不同色彩的漆粉轻轻地均匀撒在涂漆的部位，用纸盖在漆粉上以软毛笔轻刷，目的是使漆粉粘得更牢固。撒漆粉时应注意要疏密得当，漆粉颗粒的大小要以画幅尺寸大小而定，一般大幅的画颗粒要大些，反之则小。

③ 镶嵌

在漆画制作中，可镶嵌的材料多种多样，这里只介绍蛋壳镶嵌。使用之前，将蛋壳放在水中浸泡两三天，去掉蛋壳内的薄膜，再把所需要镶嵌蛋壳的部位涂上推光漆，然后粘蛋壳。通常用木刻刀和镊子轻轻把蛋壳压平，使蛋壳形成自然美妙的肌理，紧紧地粘在底板上。粘蛋壳时要有意识地组织蛋壳碎片的大小和疏密，并要防止蛋壳和底板之间留有空隙（图6-21）。

图6-21　漆画法作品/李晓广

④ 变涂

变涂技法繁多，其效果近似陶瓷艺术中的釉变，色彩丰富、深沉而富于变化。可以利用大漆快干、起皱的特点，也可不择手段地用麻布、胶辊以及海绵、丝瓜瓤蘸大漆在漆板上滚、拍、拖、拉，使其形成薄厚不一的自然纹理，在漆将干未干时，可贴上金箔或银箔，或用刮刀把未干的漆刮掉，用松节油清洗残漆，再贴金箔、银箔，然后用红褐色透明漆刷两遍。待干燥后磨光，将凸起处的金箔、银箔磨破，凹陷处保留金箔、银箔，推光之后表面便呈现出一种隐约可见的镶有金边的纹理，给人一种斑斓奇妙、变幻莫测的美感（图6-22）。

图6-22　漆画法作品/商英美

⑤ 刻漆

此法类似木刻，可以阴刻也可以阳刻，可以线刻也可以面刻，不同类型的刀具可产生不同的风格和趣味。一般用木刻刀中的 V 字形刀以及自己打制的勾刀，刀锋利尖锐，勾勒方便，可产生流畅潇洒的线条。刻漆一般都要经过填金—戗金，填银—戗银，填彩—戗彩几道工艺，其效果单纯、明快、富丽（图6–23)。

图6–23　刻漆法作品

3 五谷法

民以食为天，五谷丰登的米类、豆类用在装饰表现上能带来富有趣味性的视觉感受。五谷组成的造型妙趣横生，既可以启发设计者的创意，又可以拓展表现空间，小小的米和豆能给设计者带来无穷的想象空间，带来斑斓色彩的启迪，或许点彩派艺术家也受到了它的启示（图6–24)。

图6–24　五谷法作品/赵哲

（1）装饰材料

黑米、白米、黄米、黑豆、红豆、黄豆、花豆等五谷杂粮，白乳胶。

（2）装饰技法

选取品种、颜色不同的米和豆子，根据不同种类分别放入锅中加温煮一下，3至5分钟后取出晾干备用，以免煮烂。煮一下的目的是避免米和豆子在以后的保存中生虫子。制作

时用厚纸板或三合板作为画面的背板，在其上绘出所要的整个造型，然后用笔将画出的造型涂上白乳胶，再根据形状把不同大小、不同颜色的米和豆子依次放置在涂好的胶上，运用色构空混的原理，把色彩缤纷的豆子组合在不同造型的画面中，使自然形体得到艺术展现。为了更进一步突出效果和便于长期保存，要用亚光清漆或聚氨酯整个刷一遍，最后配置装饰框，这样一幅五谷法装饰画作品便制作完成了。

五谷装饰法趣味性强，一般多用于中小型装饰，多以吉祥图案为表现内容，在实际制作中，还可以针对不同场合尝试采用其他材料，如不同颜色、大小、质地的石子等，也可以表现出丰富的装饰效果（图6-25）。

图6-25　五谷法作品/赵哲

4 沥粉贴金法

（1）装饰材料、工具

装饰材料：立德粉、滑石粉、白乳胶。

装饰工具：借用各种不同粗细的签字笔笔管（抽出笔芯），用较为牢固的塑料袋作为装调好的糊状物的袋子，将笔管的后四分之一处与塑料袋用绳子扎牢，防止挤压时外溢。

（2）装饰技法

沥粉贴金法可用于平面或立体的装饰物上。先把设计好的线条造型拷贝在画面上，然后根据线进行沥粉。沥粉时要调节笔管与画面的距离来控制线条圆滑与否以及粗细变化。待沥出的粉完全干后，在其上进行金箔贴制。用白乳胶或清漆描出立线，等半干时把金箔或银箔覆在线上，用干笔轻轻描覆，描出的线完全干后再把多余的粉末吹掉（面积较大时可用喷枪或用气吹），即得到金银沥粉的华丽效果。立德粉和滑石粉的比例为1∶1，白乳胶要根据挤压及所需流出的效果来决定比例，以调制出不同的黏稠度，目的是让所画的线干净利落。沥出的线极具趣味性，如同糕点师运用不同工具在蛋糕上挤压出的奶油图案一般（图6-26、图6-27）。

图6-26　沥粉贴金法作品/美子

图6-27　沥粉贴金法作品/任碧新

5 嵌丝成形法

嵌丝成形法属于景泰蓝制作的掐丝程序，在漆画制作上也常采用，其目的是为突出线条之美（图6-28）。

（1）装饰材料

细铜丝（或铅丝、铁丝）、502胶等。

（2）装饰技法

a.依据构思用钳子将铜丝弯整出所需要的造型，然后进行嵌丝，嵌出的铜丝要做到准确、挺拔、精确，点的连接要合缝。将嵌出的每个造型用502胶粘到已画好的轮廓线上，要使用镊子，以免粘到手上。从形到线依次完

图6-28　嵌丝珐琅彩作品

成，线要注意长短线的运用，服从线的疏密、节奏和韵律变化。根据铜丝分割出的大小不同块面，采用注色或添色的方法表现色彩，运用色彩时要注意铜丝与色彩的关系，要突出铜丝在画面上的作用。

b.做好背板，嵌出铜丝造型，在嵌好的铜丝上面垫一块硬而平的物体，然后用小铁锤敲打，将铜丝的造型砸成扁的形状。由于敲打力度的不同，铜丝边缘变成不规则的形，粗细也变化不一，增添了趣味性。注意经过敲打后的铜丝会产生一定的变形，要进行整形处理，再把铜丝扁平之处贴在背板上，然后依照色彩要求进行制作，直至完成。

c.发挥连笔画特点，用一根铜丝做出造型。每组造型因线的疏密变化不同，可在每个造型的转折点处弯曲一至三个死点进行依次连接，其效果不但突出了线的连贯性，同时还能表现出一定的节奏感、韵律感（图6-29）。

d.选择有孔的小玉珠或其他金属物，用铜丝穿入其内进行连接，点的分布距离要根据设计的要求来安排。珠与点的连接处用502胶粘牢固，然后进行造型制作。在规则的平板或不规则的平板上绘制颜色，待绘制完成后把带有珠子的铜丝覆在色彩造型上，用502胶粘牢珠与铜丝的底点。完成后的整体效果呈现出线的醒目感和点的空间感（图6–29）。

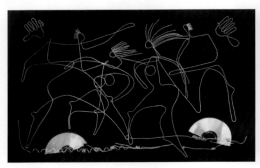

图6–29 嵌丝成形法作品

6 积砂成画法

（1）装饰材料

积砂成画法是以突出肌理来表现材质的一种装饰方法，常以金刚砂为主要原料来作画，但为了色彩的丰富，也可以采用各种不同色彩的矿物质来拓展材料的丰富性。

（2）装饰技法

① 一般方法

先选取不同种类的平板，用白乳胶或清漆作为黏合剂描画出形体，把选好的不同种类的砂粒用手均匀地撒在涂胶的形体上，待胶干燥后，将平板反扣，并轻轻敲打背面，使余砂落下，接着再用同法制作出其他造型。初次运用此法时，形体要简洁，以突出体块为主。

② 染色处理

金刚砂及矿物质材料色彩晶莹，但颜色的种类难以满足装饰画设计的需求，需要将砂料进行染色处理，以丙烯颜料染色为宜。染色时把金刚砂放置于调好的丙烯色中搅拌后晾干即可。将染色后的金刚砂与没染色的金刚砂结合使用，既丰富了色彩，又突出了金刚砂晶莹剔透的天然光泽（图6–30）。

③ 混合运用

与其他材质混合运用，如铜丝、彩线、麻绳等。金刚砂可运用粗砂、细砂表现不同造型，也可根据画面质地要求与其他质地的材料结合使用（图6–31）。

图6-30 积砂成画法作品1/侯梦媛　　　图6-31 积砂成画法作品2/侯梦媛

7 纸浆拼画法

（1）装饰材料

材料包括餐巾纸、宣纸、报纸、白乳胶、糨糊等。把纸放至水中浸泡，泡碎后加入适量的白乳胶拌均匀，使其成为纸浆状。

（2）装饰技法

① 纸浆堆画

准备好一张装饰底板，以厚纸板为佳。在纸板上画出所要表现的形体，然后将拌匀的纸浆按设计堆积出造型。第一层形体堆积后快干或半干时堆积第二层形体，根据设计可接着堆积第三层或第四层，堆积过程中可使用小勺、扁铲等工具。堆积出的造型以粗狂、厚重为宜。可趁湿用水彩在堆好的造型上着色，其效果朦胧、含蓄，呈现出晕染效果。

② 纸浆塑画

塑画主要有以下三种制作方法：

a.以平雕、半浮雕为主，效果如同雕塑。塑造中纸浆要稠一些，可运用雕塑工具或其他工具进行制作。如需要肌理变化，可运用不同纸浆塑造出不同质感，干后会略有变形，但整体效果达到即可（图6-32）。

b.运用纸浆翻制不同形体，如自然形体或人工设计的形体，待半干后取下，使其自然晾干，然后根据画面需要将翻制好的造型进行连接和堆画，这

图6-32 纸浆拼画法作品/刘明

样画面便显现出客观造型与主观设计的组合。制作时可运用平面构成中的一些理念。

c.先雕塑出大的造型结构，待纸浆半干时用不同材质的造型进行拓印，例如硬币、印章等。干后拓印与塑画造型结合的画面既丰富、厚重，又有一定的细腻感（图6-33、图6-34）。

图6-33　纸浆拼画法作品/周慧

图6-34　纸浆拼画法作品/李冬炎

8 布贴成型法

布贴装饰是一种常用的装饰表现方法，尤其在各种面料的取材上给人的创意思维带来无限空间，其方法多种多样，效果各有不同。

图6-35　布贴成型法作品1/刘林

（1）装饰材料

材料包括布料、丝线、毛线、纸等。

（2）装饰技法

根据造型特点大体剪出已选好的面料，以不同的表现形体特点拆下一定的布料经纬线，布料与经纬线拆除的多少需根据表现效果来定。将剪好的造型贴在平置的底板上，每一部分用手工缝制连接而成。为使画面变化丰富，可加入毛线、丝线及各种肌理不同的材质组构在画面中，其视觉效果自然、粗犷、丰富。

完成后的画面层次丰富，半浮雕效果强烈。在制作中要注意，形体中因局部变化丰富，常以单色布贴出现，花布的使用要依据整个构图形状的组合而定（图6-35、图6-36）。

图6-36　布贴成型法作品2/刘林

9 烟熏烙烫法

烟熏烙烫法是用蜡烛烤或火烧后形成的变化效果，在视觉上具有神奇、虚幻的装饰趣味。

（1）装饰材料

蜡烛、厚纸板、不同种类的纸、水彩遮盖液、水胶、石蜡、蜡笔、小型电烙铁、木板、三合板等。

（2）装饰技法

① 熏炙

根据设计好的画面，用纸剪、刻出具体的造型，然后将造型贴在厚纸板上。接着用蜡烛进行熏炙，待整幅画面熏制完成后取下贴在硬纸板上的造型，这样具有变幻莫测、烟云流动般肌理效果的画面就产生了。制作完成后，依形体效果需求去掉遮盖液，画面保存原有胶水、石蜡及蜡笔的表现效果。石蜡、蜡笔经熏炙后会自然熔化，富有变化。完成后的画面丰富、自然，趣味性强。

也可将各种不同肌理的材料，如麻线、布料、金属、植物等，贴制在板面上进行熏烤，熏烤完成后取下造型，其效果具有自然而抽象的视觉趣味。

② 火烤

把白纸或其他具有肌理的纸张小范围用火点燃，燃烧到一定程度，用水浇灭。将烧过的纸张根据不同造型进行新造型组构，组合在画面中的造型具有自然与联想、归纳结合的特点。抽象与具象形在整幅画面中以充分发挥设计者的创意思维为主要意图，效果极具趣味性。

③ 烙烫

控制电烙铁温度的高低，运用烙铁头自由作画，在掌握一定的方法后，便可如使用画

笔一样随心所欲地描绘造型，其效果层次分明，具有一定的素描感。

④ 烙烫与烟熏结合

对烟熏后的画面进行烙烫，其视觉效果朦胧、别致，富有趣味性（图6-37、图6-38）。

图6-37　烟熏烙烫法作品/陈思　　图6-38　烟熏烙烫法作品

10 雕刻拓印法

雕刻拓印法一般在平雕的基础上拓印完成，例如汉画像砖（画像石）拓片、石碑拓片、古代印刷术、现代版画、金石篆刻（印章）等。

（1）装饰材料

各种石材、金石材料、宣纸、软纸板、湿石膏板、三合板等。

（2）装饰技法

① 雕刻

选取不同的石材磨平、抛光，然后运用大小不同的铁锤及钢钎在描绘好的字体上进行敲打、雕刻。一般采用阴阳雕刻，古代石碑的碑头多用阳刻，碑身文字多用阴刻，印章阴刻阳刻都有采用。

② 拓印

把宣纸喷湿弄潮，平铺在刻好的石料上，用自制的布拖胶蘸墨，在平板上蘸均匀，然后轻轻拍打宣纸，反复拓印，雕刻的纹样便呈现在宣纸上，达到所需效果即告完成。自制布拖用白布包裹棉花或其他软质材料压紧、扎牢即可。

③ 先雕后印制作

选取耐磨性较强的木板，把文字或图形绘制在木板上，经多种不同变化刀法进行精雕细

刻，然后在刻好的木板上刷上墨或其他
颜色（民间木版年画一般多采用多块版
套印，一块板一种颜色），将宣纸平铺其
上，以快速娴熟的技术印刷完成，如果是
多色套版，每种颜色要分别印一次。例如
藏刻经文、古代印刷品及民间木版年画等
（图6-39）。

图6-39　雕刻拓印作品/李冬炎

④ 直接拓印法

直接选取各种材料进行拓印。如钱
币、徽章、残墙断壁及不同纹饰雕刻品
等。或是干枯的树皮、树叶、贝壳天然
材料等。许多有趣味的自然物经拓印组
构之后，画面丰富、自然、妙趣横生
（图6-40）。

图6-40　雕刻拓印作品/刘青

11 油水分离法

此法运用了油比水轻、油不溶于水
的原理。将油性颜料滴在水面上，轻轻地将水拨动，漂浮在水面上的油性颜料便会变化出
梦幻般的纹理，其偶然效果如同烧制陶瓷过程中的窑变，给人以赏心悦目的视觉效果。

（1）装饰材料

水、油烟墨汁、油漆、油画颜料、丙烯颜料、水彩颜料、汽油、调色油等。

（2）装饰技法

① 黑白分离法

将油烟墨汁用笔轻轻点在水中，用嘴轻
轻吹动水面，云纹般梦幻的纹理便会出现，
取生宣纸平放于水面，将纹理吸附到纸上即
成（图6-41）。

② 彩色分离法

取一盆清水，准备好其他颜料，包括油
漆、油画颜料、汽油、松节油及各种稀料。
油漆及稀料稀释后放入盆内，其他油料同样
稀释后放入盆内，水面呈现丰富的色彩，用

图6-41　油水分离法作品1/李冬炎

手轻轻拨动，其纹理千变万化、妙不可言。然后选用生宣纸，平放入盆内，纸上即可吸取漂在水上的油料，取出生宣纸后，一幅具有独立审美价值的装饰小品即呈现在眼前（图6-42）。

③ 按压吸附分离法

选取一块玻璃板，将油漆、油画颜料、丙烯颜料、水彩颜料、汽油、调色油、喷发胶、清水等材料任意按不同比例放在玻璃板上，运用毛笔或其他工具搅动，然后用光滑面密度较高的白纸板按压在玻璃板上进行吸附，或慢或快揭开纸板，一幅油水分离法装饰作品便完成了。

油水分离法只是偶然为之，可作独幅装饰小品，也可作装饰作品的底纹运用，其形态只是表现抽象理念，难与形色同时产生（图6-43）。

图6-42　油水分离法作品2/李冬炎　　　　图6-43　油水分离法作品/单洪涛

12 纸雕成型法

纸雕成型是一种既简单又复杂的装饰表现技法，在某种形式上采用了立体构成的一些理念，是化平面为立体或半立体的表现过程，视觉效果新颖、别致。纸雕成型在突出其制作工艺上采用的技法较为广泛，例如使用叠纸造型、透雕、剪刻等多种工艺结合成为作品组构的必然手段，完成后的作品趣味性很强。

（1）装饰材料工具

不同颜色的纸张、刻刀等。

（2）装饰技法

a.使用两张不同颜色的纸张，如白纸、黑纸。把两张纸重叠在一起，在纸上绘制并刻

出图形，注意要刻透后面一张纸。把已刻制出图形的两张纸相互交换，经过在原图形上根据不同要求相互错位粘贴，即可初步表现出图形的丰富性。接着再对已经刻好的图形进行进一步刻制，可根据原形重新塑造形体。此时两张纸还需要重叠，并一次刻制完成。新图形变换成原纸颜色，此时画面已更加丰富，再按此方式继续刻制交换，以至达到画面的渐变要求，画面视觉效果即产生不同颜色、不同造型、不同渐变效果的变化。

图6-44　纸雕成型法作品/张阳

b.选取三至五种颜色不同的纸张，一次刻出造型，刻后的阴形体按规律有序地错位罗列，阳形体也同样有序进行罗列。刻好后的作品画面色彩变化丰富，凹凸变化带有厚度，视觉变化强烈。如果用同一颜色的纸张，更能表现出凹凸不平的空间感。

总之，纸雕成型法能完全发挥创作的动手能力，拓展制作的积极性，同时更能拓展视觉感受的新领域（图6-44～图6-46）。

图6-45　纸雕成型法作品/王真真

图6-46　纸雕成型法作品/杨玉芳

13 木雕成型法

木雕工艺随历史的发展至今一直经久不衰，尤其在室内装饰及家具雕刻方面应用广泛。此类工艺由于综合了绘画与雕刻的特点，因此表现力强，装饰手法多样。

（1）装饰材料工具

木雕雕刻对材料有一定的特殊要求，所以要选择质地细密的红木、乌木、黄杨木、樟木及各种不同的木材。工具使用以传统的铲、凿、斧、锯与现代电动工具相结合。

（2）装饰技法

① 选材及制作

木料需晾干加工后再使用，最好选用干燥的旧木料。根据造型特点雕琢出大的形体、块面起伏及主要形象的具体位置，要注意空间的表现。要突出局部雕刻，注意整体与局部的关系、细部和大形的协调及刀法的穿插、不同边缘及造型的处理，雕制局部精致的部分时一定要小心谨慎，以免损坏造型。雕制完成后需用不同粗细的砂纸进行打磨，打磨得越细，上光效果越好，再用布轮机抛光。最后涂蜡，用吹风机将蜡溶入木质内，这样作品便完成了。

② 深浮雕和浅浮雕

深浮雕即三层的雕刻。先雕出大的形体块面，再分三层雕出各空间的大体位置。先雕刻第一层具体造型，下一次雕刻第二层、第三层具体造型。每层雕刻注意形体前后关系的连接变化，尤为注意的是各部位的镂空部分从整体上要前后得当，巧妙结合，最后要根据形体正面及侧面的层次感决定是否完成（图6-47）。

浅浮雕：放样稿描绘图形，雕出背板，突出上面大形体。上面形体依造型的前后关系具体雕刻图形，各部形体具体完成后再根据留有的空间把背板一致刮平。作品完成后看是否工艺考究、雕工细致，最后经打磨突出其工艺特点（图6-48）。

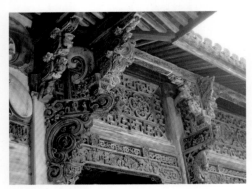

图6-47 深浮雕作品

图6-48 浅浮雕作品

③ 替代形式

因雕刻需一定的技术技巧功底，一时难以达到很高的标准，所以在雕刻的多种表现形式上我们可以运用一些其他方法帮助完成。用中密度纤维板雕刻并镶制装饰，简便且效果好，这种纤维板容易切割，雕刻镂空拼接以及表面处理较为方便，而且不易变形开裂，在制作方法上与深浅木雕相仿，尤其在表层处理上更能随心所欲。

④ 组构效果

运用机械加工，把木料制作成不同大小的圆、方、角等各种造型，对这些形体进行镂空及加工，将之重新组合在一个构成的画面中。其特点是现代工艺与手工艺完美结合，造

型表现新颖活泼、时代感强（图6-49）。

随着时代的发展，木雕成型法在意识和创作表现上应与时俱进，拓展创新领域及发挥木质本身的价值，要巧妙结合动手能力，通过继承与发展，努力使每件艺术品都符合当代人的需求。

图6-49　木雕成型法作品/娄孟红

14 石雕成型法

石雕艺术形式丰富多彩。许多艺术品，包括大型的石雕以及人们手中的把玩品，通过石头材质与雕刻技法的完美结合，达到了多种不同的艺术效果。石雕作品的创作基本与木雕制作相同，但不同之处在于石头本身材质差异很大，所以作品选材上有一定的随形应型的巧妙变化。

（1）装饰材料、工具

石材包括花岗岩、大理石等。工具包括平刀口、侧刀口、钢凿、铁斧、砣机等。

（2）装饰技法

选取石材进行初步造型，用钢凿雕凿出大的形体块面（立体石雕、深浮雕或浅浮雕），再具体雕刻造型特征，依照比例及造型特点细致雕刻，使整体与局部达到要表现的要求，直至作品完成。

对翡翠、白玉等名贵石材进行雕刻时，应耐心观摩石料特点，考虑形体依自然状态的互利结合，依型见形，在翠玉上画出基本图形，按材质所需或制作图形来进行初步大形体雕磨（无论立雕、平雕、透雕），在雕刻过程中要认真仔细，砣机磨头依不同形体要求不断换取，进行局部雕刻时要胸有成竹。每一造型雕磨必须精致，达到造型优美、线条柔韧、块面光滑的效果。雕磨完毕后进行抛光，为突出翠玉的内在本质特色，抛光次数通常达到七次以上（图6-50、图6-51）。

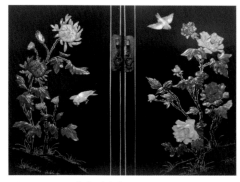

图6-50　石雕成型法作品

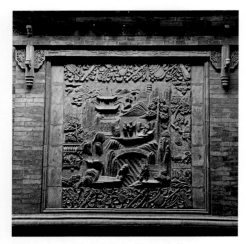

图6-51 石雕（砖雕）成型法作品

15 铜铁焊接法

铜铁焊接是找取各种废弃的零件，根据设计意图，把各种零件组构在新的造型上。

（1）装饰材料、工具

铜质材料、铁质材料、电焊机、焊枪、焊条等。

（2）装饰技法

① 局部法

点状、线状物体为主要材质，表现效果分为平面、半立体、立体三种形式。制作手法是以电焊机点状连接为主，以此操作完成所需要的趣味造型。

② 整体法

以面状物体为主材，表现效果即为平面至立体，制作上要根据设计意图在规则或非规则的面上通过焊切挖取所需造型，切下的部分再根据要求焊接，其特点如同平构中的打散构成。焊接点以牢固性为目的，最终视觉效果具有厚重的特殊性。整体法适宜焊接体量较大的装饰结构。

③ 因材施艺法

观察各种不同大小的异类材质，带有一定思维意图进行联想式创作，以不大改动原有材质为目的，取其各种造型进行组构，直至达到创作要求。

制作效果要求：焊口部位一般不做特殊处理，有自然感，但也可根据造型及表现意图来决定修饰与否，一般铜质可以给人以细腻、秀润之感，铁质给人带来厚重、粗糙的印象（图6-52、图6-53）。

图6-52 铜铁焊接法作品/周慧

图6-53 铜铁焊接法作品/黄悦欣

16 玻璃雕刻与拼贴法

（1）装饰材料、工具

气泵、工业喷笔、细钢砂、玻璃、塑料玻璃贴。

（2）装饰技法

① 玻璃雕刻法

玻璃雕刻效果具有强烈的视觉冲击力，显示深浅浮雕的雅韵之美。

制作方法：把玻璃放入一钢制槽内，根据设计需要斜放或平放。玻璃厚度一般为10mm左右。把玻璃贴平敷在玻璃上，刻制出各种不同的造型，然后揭开需喷制的部分进行气喷。根据所需的深浅程度逐步喷制，喷完后遮挡住喷过的部分，再换另一图形进行喷制。喷出的钢砂可进行回收继续利用。这样循环往复，直至完成（图6-54、图6-55）。

图6-54 玻璃雕刻法 　图6-55 玻璃雕刻法作品/任碧新
作品/刘明

安全要求：操作时要穿上防护服装，戴上护眼镜、口罩及帆布手套，以免钢砂在喷制过程中对人造成伤害。

② 玻璃拼贴法

a.以彩色玻璃为原料进行拼贴。用玻璃刀将彩色玻璃切割成不同形体，根据拼贴要求在墙面或板面涂上玻璃胶，然后根据造型依次将玻璃贴在胶面上，并用胶带固定，干后即成（图6-56）。

b.选用废弃的玻璃在表面刷上各种油漆或丙烯颜料，干后用小榔头敲碎。在已画好的图形的底板上刷乳胶或其他黏合剂，然后根据图形的造型和色彩，用镊子把每一小块玻璃

刷好颜色的面放置在底板上。拼贴完成后画面会别有一番效果。注意完成后应装入镜框，避免触摸。

图6-56　彩色玻璃拼贴作品/刘明

课题训练

1. 收集不同绘制与表现技法的装饰艺术作品共5幅，并对其进行装饰绘制与表现技法特点分析。
2. 在作品分析基础上，应用不同绘制方法创作1～2幅装饰绘画作品。
3. 在作品分析基础上，运用不同装饰画材质表现技法，创作特点各异的3幅装饰绘画作品。

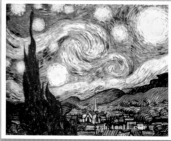

装饰画设计
与制作程序

第七章

　　装饰画的种类和涉及范畴非常广泛，例如以适用环境划分，可分为公共建筑装饰画、家居装饰画等；以制作材质划分，可分为油画、木制画、摄影画等；以制作方法划分，可分为印刷品装饰画、手绘装饰画等；以装饰画风格划分，可分为现代装饰画、中式装饰画、欧式装饰画、卡通装饰画等。此外，装饰画作为一种工艺美术作品，它涉及美术、鉴赏、工艺等多个范畴，可以说它是一种聚集多元化的专业性产品。因此在装饰画设计与制作程序上要从装饰画创作目的和承载环境等方面出发，全盘思考装饰画的风格协调、色彩呼应、图案样式、尺寸大小等多个维度，逐步推进装饰画从设计构思到工艺制作的全过程。

一、装饰画设计程序

1 观察生活

我们要善于观察生活，善于发现生活中的美，因为我们所运用的装饰形态的素材大部分来源于生活，生活为我们的装饰设计和创意提供了源源不断的素材和灵感。我们在生活中仔细观察，会发现生活中的一些奥秘和被人们忽略的细节，或者在被人们熟视无睹的事物中发现不寻常的东西，然后通过我们的设计与创意使这些原始素材得到艺术的升华，同时又和观者产生共鸣。因此我们有必要做一个对生活有着敏锐观察力的设计者，有意识地在日常生活中培养这种观察能力。观察对设计师能力的提升有很大的帮助。

2 收集素材

从生活中找到自己喜爱的各种物品和形态，收集并整理，用不同的方式组织它们，并作出新的组合。比如花卉的优美形态、蝴蝶的美丽图案、白云的疏密聚散、海鱼的斑斓色彩、山石的多变肌理等都可以成为装饰艺术的素材，给予我们提示并启发我们的创意思维（图7-1）。

图7-1　包罗万象的大千世界

素材收集的方法主要有以下几种：

① 写生取象

写生是装饰画创作的必经之路，初学写生者往往对眼前的景物不知从何处下手，也不知用何种工具表现更为妥当。面对眼前众多的客观景象，需对自然物象进行过滤、筛选，运用概括、夸张、变形等多种艺术手法捕捉灵感。写生是对生活的体验，动之以情，把客观升华为美的主观形式，而不是照搬客观物象。写生不仅可描绘物象的外形与结构，还可以记录下物象的神态气质、精神面貌、心理活动及生长过程。在写生过程中，只有把自己的思想情感融入物象，寄情于形，形神合一，把物象特有的气质、感觉和美感融入自己的情感世界，才能增强感性认识、加深体会，从而不只是停留在事物的表象。写生中的表达能力是描绘技能的关键所在，表达能力的强弱，直接影响到画面效果，要想使画面更生动、传神，必须经过长期、刻苦的写生训练，将写生得来的素材进行提炼、加工、整理，使形象典型化，充分表达创作者的内心情感（图7-2、图7-3）。

图7-2 线描写生作品　　图7-3 色彩写生作品

② 摄影取象

摄影艺术是装饰设计素材采集最方便、快捷的方式，是为装饰创作提供基础资料的主要手段。摄影者需培养自己的观察能力和设备操控能力，从多角度将物象的比例、结构、色彩、肌理等特征真实、细致、全面地记录下来，这是写生以及手绘方法所不能比拟的（图7-4、图7-5）。

图7-4 通过摄影收集素材

③ 利用已有图片

对现有图片的收集是创作者对资源应用的有效手段和有力的补充。从现存浩如烟海的图画中可以清晰地看到古今中外带有装饰设计的物品和设计作品。设计者需依据创作主题，从大量的图片中选取相关图片，对图片形象进行重新调整和组合，创作出形式多样、充满个性化的装饰艺术作品。

收集的资料建议分门别类建立一个资料库，这样便于以后查询和更新补充。总之，平时做个有心人，养成良好的收集资料的习惯，长期积累就会受益匪浅（图7-6、图7-7）。

图7-5　在摄影中寻找创作灵感

图7-6　自然万物都有其独特的美

图7-7　透过树间缝隙形成独特的构图形式

3 借鉴其他作品

资讯的发达给我们的学习提供了很多很好的平台。我们需要多多浏览国内外不同时期的优秀作品，比如中西方不同时代的艺术、传统图案等；我们要多参观一些展览，包括绘画

艺术、多媒体艺术、雕塑艺术、装饰艺术、建筑设计、服装设计、工业产品设计、室内设计等多个领域的展览。这些优秀的作品可以激发我们的灵感，为我们学习装饰艺术提供了形式上、观念上的很好借鉴。站在巨人的肩膀上我们会看得更高更远（图7-8、图7-9）。

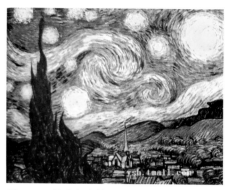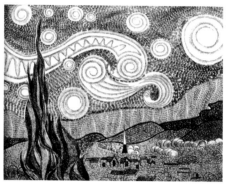

图7-8　借鉴文森特·梵·高（Vincent van Gogh）的《星空》创作的装饰画作品/应敏

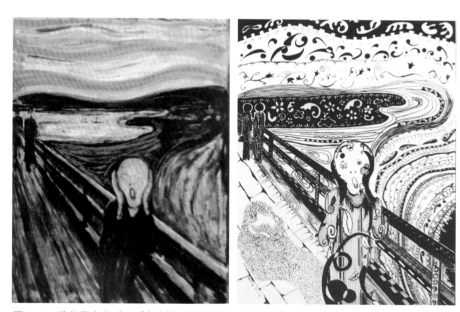

图7-9　借鉴蒙克的《呐喊》创作的装饰画作品/施维娜

二、装饰画制作程序

1 勘察环境

对环境的勘察是装饰画设计与创作前必须要做的功课。但是，它往往又被很多人所忽视。勘察环境主要包括以下内容：

a.了解将要装饰空间的功能，是公共空间还是私人空间，是餐厅还是卧室，是茶馆还是酒吧等。要做到心中有数，因为不同的功能空间对装饰画的要求也会有所不同。比如，麦当劳和肯德基快餐连锁店内的装饰画，风格大都显得比较现代、活泼，色彩也比较鲜亮。这是由快餐店的功能决定的。一方面，来此消费的以年轻人居多；另一方面，商家也希望顾客吃完尽快离开，以便能空出位置让其他顾客消费，而如果将这些装饰画放进卧室，很显然是不太合适的。

b.了解空间装饰的风格。这其中除了要了解"硬装修"的风格，还要了解空间陈设，即"软装饰"的风格，如家具、灯具、窗帘等物品的样式风格（图7-10、图7-11）。

c.做好记录工作。这包括对所要装饰墙面的尺寸测量记录，以及对所要装饰空间及周围环境的拍照记录。这些记录可以在确定方案时使用。

图7-10　房间色彩和装饰画色彩和谐统一

图7-11　装饰画和室内陈设相呼应

2 确定方案

环境勘察结束后，根据环境的风格特征首先可以确定画面的内容和风格。其次可以确定装饰画的组合方式，是独幅还是多幅，是对称排列还是均衡排列。再次可以确定画幅的

大小。需要提醒的是：要注意画幅的大小与所要装饰的空间墙面的比例关系。画幅既不能太大，显得太满，也不能太小，显得过于空旷。那么怎样的比例关系比较合适？其实这并没有一个统一固定的标准，完全来自平时经验的积累。接着可以确定其是油画还是丙烯画，是水彩画还是水粉画，是拼贴画还是漆艺画等。最后，确定作品的装裱方式，不同的风格、材质都有不同的装裱方式。

此外，方案的确定还必须听取客户的建议和意见。为了便于沟通，在方案确定后最好能利用在勘察环境时所拍的照片用 Photoshop 等软件做一个效果图，这样可以使客户有更直观的感受（图7-12）。

3 设计制作

这一阶段除了把主要精力放在画面的制作外，还应注意制作的周期。不同的材质制作周期是不同的。水彩、水粉、丙烯干燥速度较快，油画颜料干燥速度就要慢很多，制作周期就相应长一些。而漆画的制作周期就要更长。此外，装裱的周期也有不同。画在宣纸上的水墨画的装裱会受到温度、湿度等因素的影响。这些都会影响到作品最终的完成时间。如果是多人合作还要注意人员的组织、分工，以提高效率。所以我们在设计制作时要学会科学、合理地安排时间，做到事半功倍（图7-13）。

图7-12 装饰画数量、大小和墙面相适宜

图7-13 装饰画的室内装饰效果

4 实施安装

　　装饰画作品的完成并不等于大功告成，作品最终安装完成才是整个流程的结束。

　　安装时虽然不一定需要设计者亲自动手，但是最好还是在现场监督完成，以保证作品的位置与先前的设计方案相吻合。如果确实无法在现场监督，应该给安装工人提供详尽的安装图纸，让工人按图安装，安装完毕后还要拍照留存作为日后资料。

课题训练

1. 以2至3位同学为一组进行设计调研，调研装饰画消费对象的情况和目前市场流行的装饰画的情况，调研形式应尽量多样化，问卷、访谈、录音、录像、笔录都可。

2. 调研后，在深度熟悉装饰画设计、制作流程的基础上，完成一份综合分析报告。

装饰画应用
与未来发展

第八章

　　人类文明的脚步已迈入了21世纪，进入到信息数字化时代。数字化时代的全新观念正在不断改变着人们的生活面貌与思维方式，同时也改变着人们的审美情趣与欣赏口味。人类正以全新的视角来关注世界、反思传统与审视自己。同时，我们看到人类文明的跨越无不在装饰画意识上打上时代的烙印。

　　装饰画艺术在当今世界得到了普遍关注和广泛应用，大到壁画、城市雕塑等公共艺术，小到邮票、书签设计，处处都有装饰艺术的身影，从人们生存离不开的服饰形象设计到资讯传媒的平面制作及动画多媒体设计，无时无处不展露着装饰的风采。

一、装饰画的应用

装饰画的应用领域十分广泛，包括建筑设计、环境艺术设计、视觉传达设计、服装设计等。

1 装饰与建筑设计

建筑的审美符号是装饰，装饰与建筑是互为依存的一个整体。建筑承载着装饰，装饰美化着建筑。人们可以透过装饰本身，感受到建筑的精神因素。一座优秀的建筑物之所以让人震撼，往往是通过装饰的魅力显现出来的。古典风格的建筑，像古希腊建筑中的柱头雕刻，巴洛克、洛可可式建筑中富丽豪华的天顶、穹隆的装饰，中国宫廷建筑和园林中门栏屋脊上富有象征性的雕刻和长廊上色彩艳丽的彩绘都体现了建筑本身的审美个性和艺术风格（图8-1~图8-4）。

图8-1 西亚地区建筑装饰规则的几何纹与活泼的花草纹组合

图8-2 俄罗斯圣母大教堂的丰富装饰纹样

图8-3 北京故宫琉璃照壁彰显中国传统装饰风格

图8-4　中国古代建筑中长廊上色彩艳丽的彩绘

世界各地的建筑艺术大都是实用和审美、物质与精神需要的统一。如我国古代建筑艺术体现出东方人文思想的精髓，以人为本、天人合一的哲学观，平稳、和谐、内向和秩序的审美装饰。因此建筑风格总体上追求空灵、舒展。皇家追求雍容华贵，民间讲究质朴典雅。在造房技术方面，古代建筑师们创造了"模数"制的建筑法。以斗拱、窗棂、彩画、瓦饰等方法，使建筑装饰既有严格的功能定势，又富有多变的装饰效果。以此方法进行建造和装饰，在功能性中体现出装饰美，在装饰美中又不失功能性。并且每一座楼宇都能体现出不同的装饰效果（图8-5～图8-7）。

建筑中装饰风格必须同建筑自身的风格协调，其内外造型、装饰图形、色彩、工艺才能协调一致，构成统一完美的整体结构。进一步讲，一方面装饰本身要适应建筑墙面、地面、天

图8-5　北京法海寺藻井彩绘

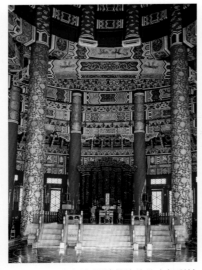

图8-6 天坛祈年殿精美绝伦的内部彩绘

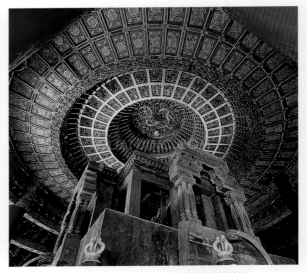

图8-7 承德普乐寺旭光阁大殿正圆形藻井彩绘

顶、门窗、立柱、长廊等不同部位的造型；另一方面，造型手法应按建筑各部位的审美需要和功能而定（图8-8～图8-10）。

图8-8 在重复装饰中建筑更具美感

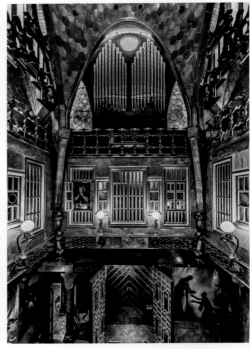

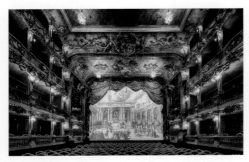

图8-9 欧洲富丽堂皇的歌剧院装饰设计

图8-10 混杂了哥特、摩尔、威尼斯等各种风格装饰的古埃尔宫

2 装饰与环境艺术设计

　　环境艺术是一种空间艺术，它不仅体现了自然环境、建筑环境，也体现了人文环境、社会环境、心理环境，因此具有一种社会文化的特性。人们对环境最基本的需求得到满足后，就开始产生审美的需求。在审美倾向上，不同国家有各自的历史文脉，不同的地区有各自的地域风情，不同民族有各自不同的文化背景。因此，文化艺术是人类文明的结晶。近年来，随着物质文化生活的普遍提高，风格独特、具有文化品位的环境艺术设计日见增多。其基本样式有民族传统式、现代综合式、西方式。环境艺术设计是对环境进行装饰加工，它可分为室内环境、室外环境、园林艺术三种形式。

（1）室内环境中的装饰设计

　　装饰在室内环境中的作用是首先让人在空间流动中产生视觉观感，经由空间的实体与虚体在造型、色彩、尺度、比例等方面产生形状各异的空间心理体验，最后达到视觉上的美感。室内空间界面的装饰主要位于地面、顶面、墙面和各种隔断上。地面是以存在周界限定一个活动场所，是构成室内空间的基本要素，它最先为人的视觉所感知，其色彩、质地、形状、图案的装饰直接影响室内空间的气氛。顶面是室内空间构成的终极限定要素，它与地面形成空间的两个水平面，顶面装饰设计应在层次上体现错落有致的变化以丰富空间，协调室内空间环境气氛（图8-11）。

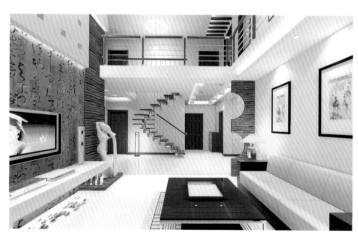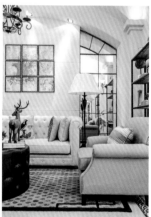

图8-11　室内环境装饰设计

　　室内设计中的装饰因素除用于建筑内空间的装饰设计外，更多地体现在室内陈设物的样式、特点和风格设计上。室内设计的艺术品位，离不开陈列物的造型、色彩、工艺、材质等因素的装饰功能。其种类大致包括：家具、墙壁装饰物（壁画、壁挂、静物油画、漆画）、地面装饰物（地面图案、地毯、坐垫）、器皿（玻璃、陶瓷）、灯具（顶灯、落地灯、

壁灯、射灯）和其他各种室内陈列物等。在各类室内陈列物中，家具是最有代表性的室内陈列物，它的风格直接影响室内环境装饰设计的基本格调，决定室内风格特征（图8-12~图8-14）。

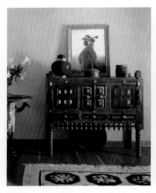

图8-12　非洲粗犷装饰风格　　图8-13　欧洲古典装饰风格的家具　　图8-14　简欧装饰风格的
　　　　的家具　　　　　　　　　　　　　　　　　　　　　　　　　　　　　　　家具

由于中国人崇尚端庄和善、温文尔雅的风度，因此在家具设计和装饰上注重其造型稳重、大方，雕刻纹饰精细、对比和谐，东方文化气息圆润浑厚、沉静平稳。西方人则崇尚自然的文化心理，家具的设计注重自然化的塑造性和自然化的抽象性相互统一。古典主义装饰风格造型采用花卉和植物纹样的变形，装饰风格华丽，雕刻工艺复杂（图8-15）。

图8-15　花卉和植物纹样的家具、室内装饰

在当代，由于西方现代哲学观念和现代设计思潮的影响，人们开始追求简洁、明快的风格，传统的复杂的装饰纹样被摒弃，取而代之的是单纯的几何形。把几何形的建筑空间与几何化的家具造型统一起来，使几何化形象设计更适合现代室内环境，形成现代装饰设计的新样式（图8-16）。

图8-16 现代室内装饰环境设计

（2）室外环境中的装饰设计

　　室外环境设计的装饰主要指建筑外观造型，室外环境地面与建筑造型相协调的各种设施，如道路、绿化、休闲场所、活动场所等。室外环境艺术展现出具有历史、人文、社会、地域风貌的环境艺术。对室外环境艺术的装饰审美需求会受到所在地区的民族文化、地域特点、传统习惯等方面的影响，空间环境中的具体装饰是各种不同文化背景的综合表现（图8-17～图8-20）。

图8-17 西班牙加泰罗尼亚圣家族　　图8-18 龙造型的巴特罗之家/高迪
　　　　大教堂/高迪

图8-19 建筑外部精致繁复的镶嵌装饰　　图8-20 建筑外形和几何纹装饰相得益彰

（3）园林艺术设计的装饰运用

　　园林艺术是随着人类文明不断进步而日益受到人们重视的一门集社会、文化、自然、科学、现代科技和艺术于一体的人文学科。园林艺术设计的目的主要是改善人类生活空间状态的环境质量和生活质量。早期人类基于生存本能，创造了以直觉体验为表征的隐蔽空间和暴露空间。今天，人类已进入信息时代的新时期，时代的发展使人们更需要和向往一种融社会形态、文化内涵、历史承传、亲近自然、闭合与开放、面向未来、更具人性的多元的、综合的、理想的、心理和物质为一体的生存空间。园林艺术设计主要采用几何图案的形式，它包括正方形、圆形、矩形、弧形等，用直线和曲线构成建筑与景点之间的关系，水池与花坛的边缘及造型都体现规划式的几何图案，展现一种工艺装饰美。在轴线上常用明显的中轴线形成对称与均衡感，体现端庄、严肃的气氛（图8-21、图8-22）。

图8-21　植物在重复韵律中更具装饰美感

图8-22　薰衣草搭配具有律动感的绿植园艺环绕着古典建筑

3 装饰与视传设计

视传设计全称为视觉传达设计，起源于20世纪60年代西方商业宣传领域，主要包括

广告、招贴、包装、书籍装帧、标志、字体、展示等方面。装饰艺术或装饰手法随着视觉传达的发展而不断渗入，其中应用最为广泛的有如下几种。

（1）标志图形

标志图形是标志设计中的核心要素，一个优秀的标志图形不仅仅是视觉形象，还能浓缩理念、传达精神。标志图形设计的重点是把握表现对象的核心特征，提取其适于表达的形式元素，通过装饰处理，形成象形、抽象或象征的新形象。标志图形可运用的装饰语言十分丰富，关乎地域性、民族性、民间性、传统性、时尚性等诸多角度，可以从点、线、面出发进行处理，也可以从简化或添加角度进行塑造，有着取之不竭的装饰语言等待我们去挖掘、再现和创新（图8-23～图8-25）。

图8-23　在装饰图形基础上设计的标志

图8-24　传统装饰元素在标志设计中的运用

图8-25　现代装饰元素在标志设计中的运用

（2）书籍装帧

书籍装帧中对装饰的运用主要体现在封面和插图方面。设计者根据书籍内容、阅读对象、出版的规划等制定完整的书籍装帧计划，其中插图对书籍内容起到介绍与补充作用。插图是世界通用的艺术语言，成功的插图本身就是一幅独立的艺术作品，插图这一表现形式也是最为典型的装饰画。书籍装帧中的装饰艺术除了插图之外，有时也结合整套装帧设计表现在诸如封面、扉页、封底以及外部包装等方面（图8-26～图8-31）。

图8-26 植物图案装饰的布艺笔记本

图8-27 墨西哥插画书籍设计

图8-28 花卉装饰图案书籍封面

图8-29 老北京四季果脯的书籍装帧设计

图8-30 《子不语》书籍装帧设计

图8-31 四川博物馆青铜纹样书籍装帧设计

（3）包装装潢

　　包装装潢中的装饰运用主要体现在外观造型、包装图形、辅助配饰等方面。现代包装不仅要满足保护、装运等功能性需求，也要注重体现包装产品的审美艺术价值。在包装材料、外观造型与装饰趣味等方面为其注入艺术与人文价值，激发顾客购买欲，同时也使包装成为具有观赏与收藏价值的物品（图8-32～图8-35）。

图8-32　传统装饰图形在包装中的运用

图8-33　科颜氏装饰图形包装设计

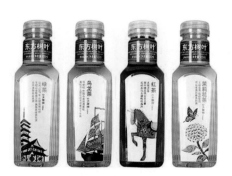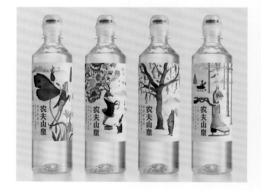

图8-34　农夫山泉的装饰画系列包装设计

图8-35　同仁堂月饼礼盒吉祥装饰图形包装设计

（4）平面广告

平面广告主要有海报广告、报纸广告以及POP广告等形式。海报设计又称招贴设计，是户外广告的主要形式，也是广告的最古老形式之一，主要张贴在道路、影剧院、展览会、商业街区等公共场所。平面广告应具有艺术性和审美功能，通过丰富的画面语言、广泛的形式内容突出主题。它往往以极具视觉冲击力的图案和充满艺术表现力的绘画等形式，呈现出鲜明生动的画面效果（图8-36～图8-40）。

图8-36　青埂峰养生土特园装饰招贴设计

图8-37　朝日啤酒系列装饰招贴设计

图8-38 《中国时报》招贴画设计

图8-39 运用传统装饰图形的电影海报　　图8-40 水墨画装饰效果的电影海报

（5）展示与陈列

　　展示与陈列主要应用于展览会、商业环境、博物馆、庆典环境、橱窗陈列、演示空间等，还包括店牌、招牌、门牌、指示牌等。展示陈列中的装饰运用主要体现在版面装饰、文字艺术、结构装饰等方面。如服装店、礼品店等一些特色商店的店面招牌，对于装饰手法的理解运用尤为丰富独特，往往让人耳目一新，过目不忘（图8-41~图8-46）

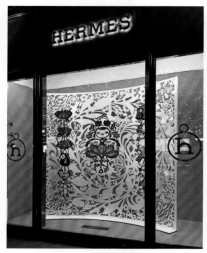

图8-41　台湾艺术家吴耿祯用中国剪纸元素为爱马仕设计的橱窗

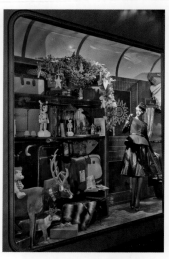

图8-42　哈罗德百货装饰橱窗设计

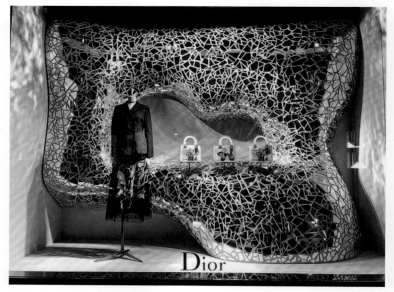

图8-43　迪奥装饰橱窗设计

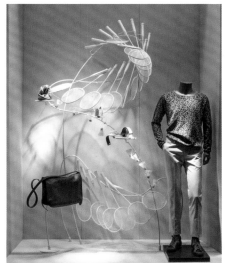

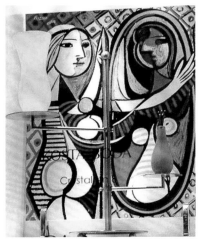

图8-44　具有装饰风格的橱窗设计

图8-45　具有装饰风格的招牌设计

图8-46 户外招牌的夜晚灯光装饰效果

4 装饰与服饰设计

　　社会是各个阶层、各种民族、各类人群的大集合。在人与人之间的交流中，服饰往往能给人留下第一印象，它不仅能表达出民族、地域、文化、职业的特征，更能表达出个人性格的特征。穿衣者的文化素养、情趣爱好、审美观念、个性特点等诸多方面，都能通过服饰予以充分地展现。所以，装饰与服饰设计在人类生活中所起的作用是不言而喻的。随着社会的进步，人们对服饰的要求越来越高，服饰的个性化也日益突出。这给服饰设计者提出了更为严峻的挑战。

　　服饰是文化的载体，是民族的符号。服饰的变化同人类文化紧密相连，人们往往通过对服饰的理解和研究，看到其不同文化背景的文化心理在服饰中的象征性体现。从社会学方面而论，现代服饰的装饰不仅是美化身体的手段，也是表现社会机能的一种符号。在今天这个科学文化极其丰富的社会里，穿衣已不是只为御寒保暖防护身体，更重要的是为保持礼节与尊严，修饰仪表，流露个性，显示穿衣者的国家、民族、阶层、时代的特点。装饰用于衬托、点缀服装，在服饰中加入具有时代或民族特征的装饰性元素，已成为现代服饰设计的潮流（图8-47~图8-49）。

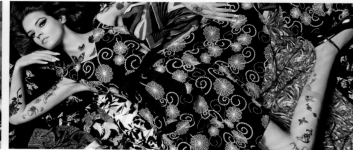

图8-47 装饰图形服装、服饰设计

图8-48　服装上的装饰
　　　　纹样设计

图8-49　中西方传统装
　　　　饰纹样在服装
　　　　设计上的运用

5 装饰与其他设计

　　随着城市化进程，装饰越来越多地渗透入生活的方方面面。道路边的时尚候车亭、私家车上闪亮的汽车贴画、时尚女性的装饰手提包、食品上可爱的装饰纹样……只要留心去观察，不难发现装饰以其独特的魅力，展示着自身的美与趣味。

　　装饰不仅装点我们日常生活，热爱装饰的人们已将其作为一种生活方式。如装饰在头发上的五彩发卡，装饰指甲用的各式各样的彩绘指甲。此外，人们使用的随身物品也是各有千秋、"装"意盎然。如，用个性时尚的手机链装饰手机，用钻石贴在手机背面组成各种图形；在腰带上挂满各种饰品；在背包拉链扣或背带等部位挂上心爱的饰物；在笔记本封面和封底用贴纸等装饰美化。总之，装饰正以其独特的魅力彰显出生机勃发的活力（图8-50～图8-55）。

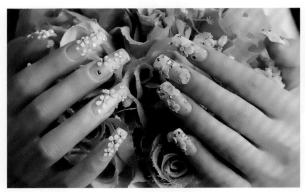

图8-50　美甲设计

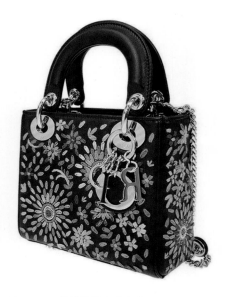

图8-51　装饰纹样女士提包

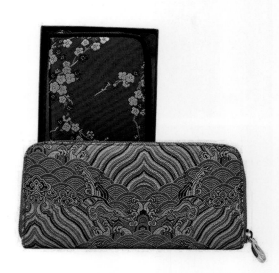

图8-52　装饰纹样手包

图8-53　手机壳装饰设计

图8-54　手镯装饰设计

图8-55　装饰饰物设计

二、装饰画的发展

米罗说过："装饰艺术有如生活的彩练，如果失去它，人类将失去光彩。"因此，无论世界发展到什么时代，装饰艺术是必不可缺的。如今是社会经济、科学技术和文化产业迅猛发展的时代，各种文化多元共存，相互取长补短，共同发展，从而实现新的飞跃，装饰画艺术也是如此。装饰画艺术的未来发展体现在以下几个方面。

1 平面艺术——装饰空间

当今文化市场中最大众化的绘画就是装饰画。乔迁新居、办公楼落成、新餐馆开业等都少不了雅致精美的装饰画，装饰画与普通百姓的生活紧密相连。装饰画是世俗文化的产物，但也同样体现高雅、深邃、独特的艺术魅力。一方面装饰画以其自身的通俗性、大众化，覆盖民众生活；另一方面又以其艺术性与独立性，尊享贵宾待遇，被请进各类重要场所，如大会堂、政府大楼、歌剧院、运动中心、候机大厅等。无论是现在还是将来，装饰画都将受到社会各界越来越多的青睐。

装饰画运用于空间的另一种形式是手绘墙画。传统的墙画艺术早在十八世纪上半叶就已广为宗教、宫廷等场所密集使用，但那时的墙面绘画应该划归在壁画范畴。壁画一般构图严谨，色彩写实，内容多故事性，完全覆盖被绘墙面。现代墙画与壁画不同，只占墙面的一部分，墙画也没有明确限定的外框，构图松散，造型简练概括，趣味性强，具有很强的装饰性。墙画与壁画的另一大区别是具有可持续性，可以随着空间性质的改变、季节转换或心情更替等擦洗重画。墙面成为手绘装饰画无限量使用的一张大纸（图8-56~图8-58）。

图8-56 公共空间墙面装饰画设计

148

图8-57 超市墙面装饰画
　　　　 设计

图8-58 台湾地区台中春
　　　　 安里犹如童话世
　　　　 界的彩虹眷村

2 实用艺术——装饰日常用品

　　装饰作为一种大众化的实用艺术始终伴随着人们的日常生活，装饰画发展的未来同样会一如既往地遵循这一原则，为美化装扮各类生活用品、器物服务。我们生活中的许多领域，如服装、包装、家居环境、纺织印染、生活器具、金银饰品、文化用品、家具、家电、车辆等，都在越来越多地使用装饰语言，经过装饰装扮后的日用品更受大众欢迎（图8-59~图8-64）。

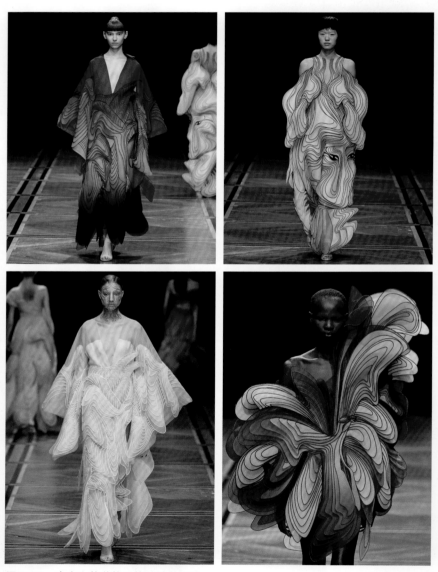

图8-59　富有立体装饰风格的服装设计

图8-60　精美的汽车艺术装饰彩绘

图8-61　茶具装饰纹样设计

图8-62　现代家居装饰设计/林经锐

图8-63　现代商业空间装饰设计

图8-64　花西子品牌化妆品装饰设计

3 开拓创新——深化延展

　　装饰画以其独特的画面语言早已被各大画种关注乃至借鉴吸收，各画种之间的边界越来越模糊。各画种间的相互学习、融合始终没有停止过。装饰画的大众化、陈述性以及多

变性等特点更是其他画种无法比拟的。正因为如此，装饰画的发展为其他画种提供了许多具有参考价值的新理念。艺术的发展始终是双向的，装饰画在为其他绘画艺术借鉴学习的同时，本身也在不断融合与创新。

装饰画的开拓与发展不仅停留在内容形式上，利用装饰画面的二次创意延伸已成为装饰画应用发展的又一新领域。装饰画告别了只能以平面艺术或生活品单一形式出现的时代，成为集艺术性、实用性为一体，涵盖许多种类的系统化艺术。装饰画的开拓创新将全方位多形态展示出艺术的全新魅力（图8-65、图8-66）。

图8-65　颐和园主题装饰文创商品设计

图8-66　古朴、典雅的故宫装饰文创商品形象设计

课题训练

1. 以2至3位同学为一组进行设计调研，调研装饰绘画的应用范围，收集装饰画在建筑、室内外环境、视觉传达设计、服装服饰等领域的应用案例。
2. 调研后，在深度熟悉装饰画在各个领域应用情况的基础上，完成一份综合分析报告。

装饰画欣赏

第九章

　　面对丰富多彩的大千世界和现实生活，面对现代人渴望自由的心灵和多层次的审美需求，传统的绘画语言及固有的材料运用已经远不能满足时代需要了。要使装饰画作品在一定程度上可"穷造化之神奇"，更可以寄寓、表现某种思想意蕴，而且具有独特的形式美感，我们有必要去探求新的设计理念、材料运用，造就新的技法，以此开拓人们的审美视野，不断丰富我们的艺术感受。同时也带动我们对以往审美观念与标准的反思，对艺术语言的提炼，对装饰语境的拓展，对传统装饰艺术发展的审视，对当今装饰艺术现状的思考等。所有这些理论上的思考与阐述，结合实践上的诸多成品与经验，无疑对装饰画艺术的生存、发展及广泛应用起到了积极的作用。

图9-1 《汉王朝》/丁绍光

从丁绍光的作品中，我们可以看出其"立足世界，观照中国"的原则。他的作品融合了中国的传统艺术与西方现代艺术，兼容了古典与现代、东方与西方的装饰情趣，创造出以线描和重彩为特色的中国现代艺术。

图9-2 《游戏与规则》/陈晓林

画中橙色调的运用使得画面活泼，增强了人与马的跃动感。

图9-3 《绝对伏特加酒》招贴设计

图9-4 构成抽象装饰画/张夜莺
　　利用抽象的形式效果强化画面的
本体语言。

图9-5　静物装饰画/吴琳

图9-6　人物装饰画/李静

采用对称构图形式，人物的头饰及服装的纹样具有民族装饰特色，在背景的衬托下主次分明。

图9-7 《瓶荷》/胡永凯

图9-8 风景装饰画/董婧圆

图9-9　静物装饰画/李煌

删繁就简，省略局部和细节，以加强形象的整体感。静物省略了光影，使其更具秩序感。

图9-10　人物装饰画/易云霞

以剪影的形式勾勒出少数民族妇女颇具特色的侧面，浅色背景与深色人物形成强烈的对比，空间感较强。

图9-11　重彩装饰画/翟鹰

图9-12　《天上宫阙》/穆晨

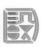

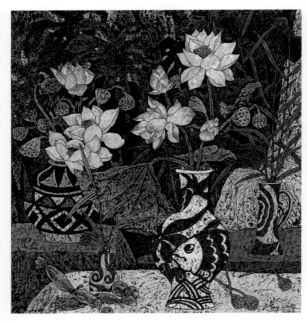

图9-13 《洁》/李明伟

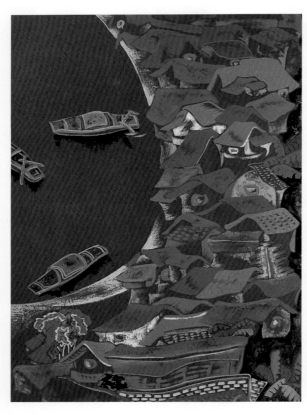

图9-14 《太明渡》/康艳

　　整体画面以蓝色为主，在局部作了
一些对比色的点缀，统一中有变化。

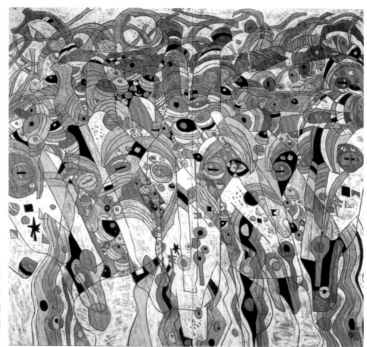

图9-15 《羊首》/蒋铁峰
　　运用点、线、面结合表
现夸张变形的造型，似抽象
而非抽象，冲破时间及空间
的局限，给人以多层空间
之感。

图9-16 《双鱼》综合材料
　　　装饰画

图9-17 《百宝树》/闻忠笠

　　传统装饰画的表现手法，采用左右均衡式的构图形式，给人以丰满、圆满的感觉。

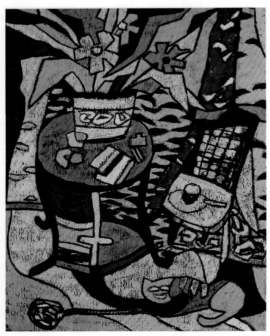

图9-18 静物

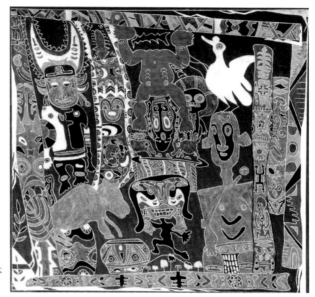

图9-19 民族装饰画

以棕褐色为主色调，确保画面整体关系的同时又不失细节变化。

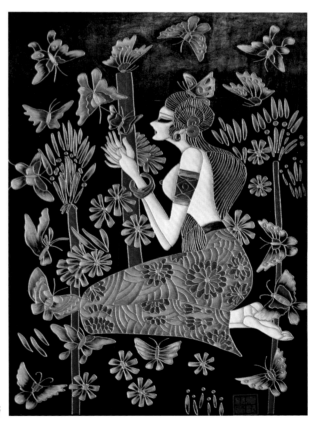

图9-20 沥粉装饰画

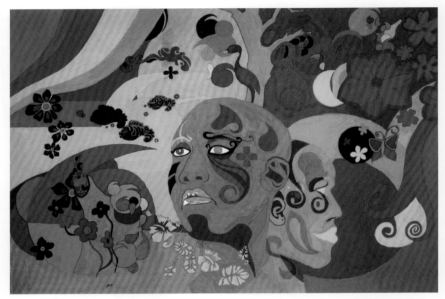

图9-21　现代装饰表现
利用水粉颜料表现装饰效果。

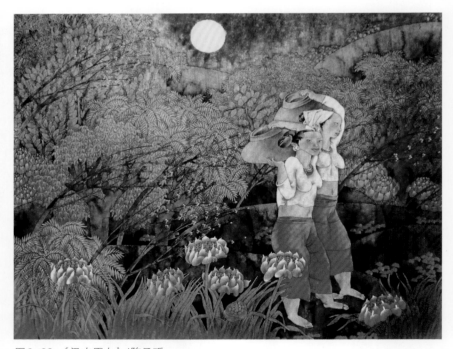

图9-22　《汲水原上》/陈孟昕
　　以人物为主题的装饰画，结合了自然风景的元素，画面生动。内容比较具象，画面
明了清晰，色彩丰富艳丽。

图9-23 针管笔、彩色铅笔、荧光笔及瓦楞纸拼贴表现

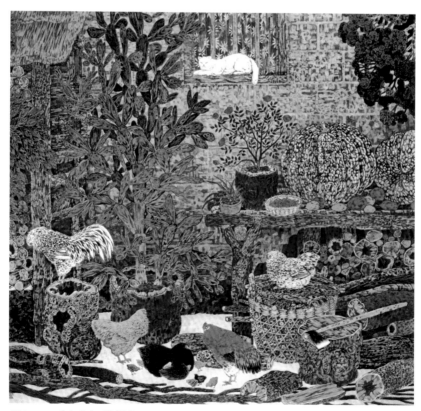

图9-24 《山家》/陈新华

用重彩的手法表现出山家非常朴实的生活景象。

图9-25 国画装饰画/马晓娟
　　采用国画的表现手法，对人物造型及色调的处理使人感觉清淡优雅。

图9-26 戏剧人物装饰画

图9-27 人物装饰画

图9-28 国画材料装饰画

画面表现了一位现代都市少女，色彩纯度较低，衬托出忧郁的情调。

图9-29 黑白装饰画1

图9-30 黑白装饰画2

图9-31 黑白装饰画3

　　运用装饰性图案，对画
面进行了更为自由的构成与
组合，并以众多的细直线作
为映衬，为观者创造了一个
丰富而跃动的视觉图像。

图9-32 戏剧人物装饰画

图9-33　敦煌题材壁画/丁绍光

图9-34　壁挂

图9-35 材料装饰画

图9-36 蜡染表现的戏曲脸谱

图9-37　木雕装饰

图9-38　人物题材装饰画/孙秋艳
　　趣味的造型与优美繁复的装饰纹样相
结合。

图9-39 动物黑白装饰画/盛恒晴

图9-40 《莲蓬》

图9-41 《出入》/胡永凯

图9-42 《晨》/关玉良

图9-43 《意气风发》/
蒋铁峰

由多种简单重复
性节奏组成，色彩运
动感强，层次非常丰
富，形式起伏多变。

图9-44 民间装饰画/
白凤兰

整幅画色彩浓郁
整洁，结合了民间美
术中稚拙与浪漫的创
作热情。

图9-45　动物题材装饰画/迟巧燕
　　使用冷暖色调作对比，使色彩和画面相得益彰。

图9-46　水粉插画/田筠妍

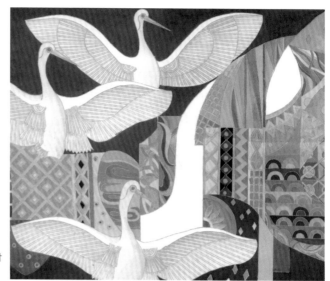

图9-47 《鹤舞》/江寿国

以各种疏密不同的层次关系对比加强画面的装饰效果。

图9-48 《思》拼贴装饰画/杜林俐

此幅画采用材料拼贴的手法，构图较具体完整，材料的选择带来了表现效果上的殊异。

图9-49　装饰石雕艺术

图9-50　人物沥粉装饰画

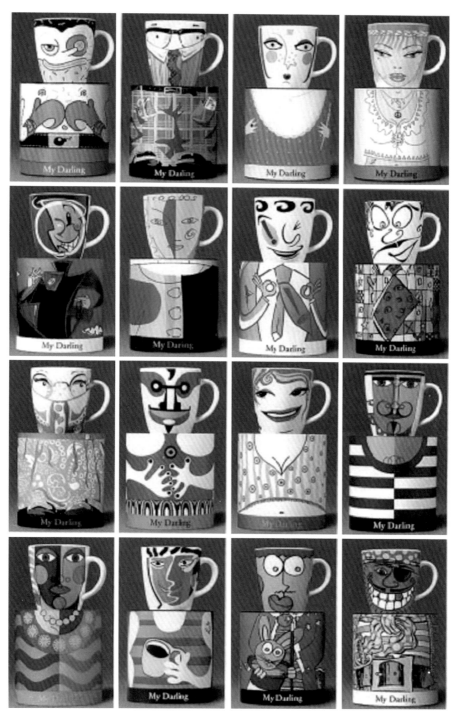

图9-51　陶瓷装饰设计

图形与瓷器造型的完美结合，给人耳目一新的感觉。

图9-52 传统题材创意装饰画

图9-53 黑白装饰画/张丹

图9-54 《海洋世界》

图9-55 《森林的旋律》/朱雨萌

参考文献

[1] 李寅虎. 装饰设计基础. 北京：中国纺织出版社，2016.

[2] 郭夏茹. 现代装饰画技法. 北京：金盾出版社，2015.

[3] 张飞鸽. 装饰形态设计与创意. 南京：东南大学出版社，2013.

[4] 王琥. 装饰与器物造型. 重庆：重庆出版社，2003.

[5] 杨建军. 装饰图案设计进阶指导. 广州：岭南美术出版社，2003.

[6] 唐星明，甘小华. 装饰艺术设计. 重庆：重庆大学出版社，2002.

[7] 邬烈炎. 装饰语言设计. 南京：江苏美术出版社，2002.

[8] 赵勤国. 装饰绘画. 济南：黄河出版社，2000.

[9] 冉玉，曾颖. 高等美术院校装饰画精选. 郑州：河南美术出版社，2008.

[10] 翟鹰. 装饰表现技法. 北京：中国纺织出版社，2004.

[11] 周立群. 装饰画. 长沙：湖南大学出版社，2010.

[12] 吴丹. 装饰画设计应用. 哈尔滨：黑龙江美术出版社，2005.

[13] 陆晓云. 装饰艺术设计. 北京：北京大学出版社，2011.

[14] 丁峰，王瑞芹. 南京：南京大学出版社，2010.

[15] 欧阳慧，张如画. 北京：中国青年出版社，2015.

[16] 孟梅林，盛容. 装饰艺术. 合肥：合肥工业大学出版社，2004.

[17] 李家骝. 装饰色彩教学与研究. 北京：清华大学出版社，2003.

[18] 方健. 装饰绘画设计. 北京：化学工业出版社，2012.

[19] 张靖婕. 装饰基础. 北京：人民美术出版社，2012.

[20] 黄国松，周峰. 实用美术——装饰色彩基础专辑. 上海：上海美术出版社，2002.

[21] 陆红阳，王苑. 图案装饰设计与应用. 合肥：安徽美术出版社，2016.